LES MONUMENS
PLUS CELÈBRES
DE ROME ANCIENNE
ET
LES QUATRE BASILIQUES PRINCIPALES
DE ROME MODERNE
ILLUSTRÉS PAR A. NIBBY
ET GRAVÉS
PAR P. RUGA, ET P. PARBONI

A' ROME 1818.

ON LES VEND CHEZ ANTOINE POGGIOLI A' L'IMPRIMERIE
DE LA REV. CHAM. APOSTOLIQUE.

L' EDITEUR.

On doit principalement attribuer à l'influence que Rome eut sur la civilisation de la plus grande partie de l'Europe plutôt qu'à la force de ses armes, ou à la célébrité de ses conquêtes l'admiration universelle qu'elle inspire encore, et laquelle se repand sur tout ce qui se rapporte à ses fastes. Car les Assyriens et les Persans en conquerant de très-vastes régions, et en fondant des empires puissans ne cédèrent pas aux Romains; mais leurs exploits purement militaires, semblables à la foudre ne laisserent autre trace que le souvenir passager des carnages qu'ils firent de leurs ennemis, de l'asservissement de peuples moins forts, et de la chûte inévitable d'une puissance mal établie. Mais à travers les guerres étrangères et les discordes civiles, communes à d'autres peuples, l'histoire de Rome nous offre des traits inimitables d'heroïsme, et une politique qui la lie très-étroitement à celle des peuples de la grande famille européenne, de manière que quoique le pouvoir romain soit abattu depuis long tems, ses lois, et ses institutions régissent encore la plus grande partie de l'Europe, et les ouvrages des écrivains de ce peuple qui nous restent forment la base de l'éducation civile. Voilà les causes directes, qui attirent de tous les côtés les personnes éclairées de toutes les nations pour visiter la ville des sept collines: voilà pourquoi ils prennent tant de plaisir à contempler les restes magnifiques de la ville reine de l'univers, et à se promener sur le sol qui fut temoin de tant de faits merveilleux. Car en parcourant les fastes de la republique romaine, et l'histoire des empereurs, en lisant les écrivains classiques qui illustrèrent la langue du Latium, on

désire de voir les lieux qui furent témoins des évenemens, et l'on croit de se trouver parmi les personnages qui en furent les protagonistes. Attirés par ce desir sur les rivages du Tibre, lorsqu'ils sont forcés de les abandonner ils sont saisis de l'envie de garder le souvenir des lieux qui frappèrent le plus leur imagination, soit pour la memoire des faits, soit pour la sublimité du travail. Ce désir récommandable des étrangers porta les artistes à exercer leurs talens pour représenter sous differens rapports les monumens les plus insignes. Ainsi on a publié depuis trois siecles plusieurs récueils, qui se distinguent pour le choix des dessins, pour la force du burin, et pour la facilité de l'achat. Ce qu'on soumet aujourd'hui au jugement des connaisseurs réunit ensemble tous les mérites surmentionnés, puisque dans le choix des monumens on a eu égard aux plus importans, et particulierement à ceux qui jusqu'ici n'avaient pas été representés: et en publiant de nouveau ceux qui ont été gravés plusieurs fois on a evité avec le plus grand soin de répéter ce que d'autres avaient fait en les présentant sous un autre point de vue afin qu'ils gagnassent en nouveauté sans que le beau en souffrit: enfin en mettant tout le soin à porter les gravures à leur perfection soit par rapport à la diligence de la gravure que par la pureté du contour, on a tâché que le prix pût s'accommoder à toutes les fortunes. Quant à la disposition de ce recueil on a placé d'abord les monumens relatifs au culte des dieux, comme les temples, les nymphées etc. ensuite ceux qui portent faussement le nom de temples: suivent les lieux de spectacle, car les jeux publiques étaient une partie de la religion ancienne: les portiques comme appartenant aux temples et aux theatres: les bâtimens publiques ou destinés à la commodité publique, comme les forum, les arcs de triomphe, les janus, les cloaques, les ponts, les aqueducs, les fontaines, et les thermes: en dernier lieu on a placé le palais imperial, les tombeaux, et le rocher tarpéien. Ce recueil se termine par les quatre temples principaux de Rome chrétienne, monumens insignes de l'architecture moderne.

TABLE

DES PLANCHES.

PL. 1. Panthéon.
2. Portique du Panthéon.
3. Temples de Vesta et de la Fortune Virile.
4. Temple de la Fortune Virile.
5. Temple de Vesta au Forum.
6. Temple de Venus et Rome.
7. Temple d'Antonin et Faustine.
8. Temple de la Fortune.
9. Temple dit du Dieu du Retour.
10. Nymphée dit de la Nymphe Egérie.
11. Restes du prétendu Temple de la Paix.
12. Restes du prétendu Temple de Minerve Medica.
13. Amphithéatre Flavien.
14. Corridor superieur de l'Amphithéatre Flavien.
15. Amphithéatre Castrense.
16. Maison des PP. de la Passion à SS. Jean et Paul fondée sur le Vivarium de Domitien.
17. Vivarium de Domitien.
18. Théatre de Marcellus.
19. Portique d'Octavie.
20. Portique dit de Philippe.
21. Forum Romain.
22. Restes du prétendu Temple de Pallas ou plûtot du Forum Palladium.
23. Forum de Nerva.
24. Forum de Trajan.
25. Substructions du Forum de Trajan vulgairement appellées les Bains de Paul Emile.
26. Colonne d'Antonin.
27. Arc de Drusus.
28. Arc de Titus avant la dernière restauration.
29. Arc de Titus après sa restauration.
30. Arc de Septime Sévère au Forum.
31. Arc de Septime Sévère au Vélabrum.
32. Arc de Gallien.
33. Arc de Constantin.

34. Janus Quadrifrons.
35. Interieur du Janus.
36. Grande Cloaque.
37. Pont Palatin et debouché de la Cloaque.
38. Ponts Fabricius et Gratien et Ile du Tibre.
39. Pont Mulvius aujourd'hui Molle.
40. Aqueducs de Claude et de Sixte V. sur la route moderne de Frascati à Porta Furba.
41. Aqueducs de Claude et de l'eau Marcia le long de la voie Latine.
42. Fontaine de l'eau Julie sur l'Esquilin, qu'on nomme les Trophées de Marius.
43. Thermes de Titus.
44. Interieur des Thermes de Titus.
45. Thermes de Caracalla.
46. Cella Soleaire dans les Thermes de Caracalla.
47. Thermes de Dioclétien.
48. Vue du Palais Imperial prise du Colisée.
49. Palais des Césars.
50. Interieur du palais des Césars.
51. Les prétendus Bains de Livie.
52. Interieur des prétendus Bains de Livie.
53. Tombeau de Cécile Metella.
54. Tombeau de Cajus Cestius.
55. Mausolée d'Adrien.
56. Partie du Rocher Tarpéien.
57. Basilique de S. Pierre.
58. Basilique de S. Paul hors des murs, avant l'incendie.
59. Basilique de S. Jean de Latran.
60. Basilique de S. Marie Majeure.

INDICATION ANTIQUAIRE

Des monumens compris dans ce récueil.

PLANCHES I. II.

Parmi les édifices consacrés au culte des dieux, le Panthéon mérite la première place, étant le temple le mieux conservé et le monument le plus interessant de l'architecture romaine. Bâti en origine par M. Agrippa comme une salle magnifique de ses Thermes, avec lesquels il est lié dans sa partie posterieure, il fut changé par son même fondateur en temple après son troisième consulat, comme on lit dans la frise; en cette occasion Agrippa y ajouta le grand portique qui par ses proportions et par la beauté des chapiteaux corinthiens attire l'admiration universelle. Ce temple eut le nom de *Pantheon* parce que dans les images de Mars et Venus il renferma celles de bien de dieux, ou par la forme de sa voute immense, semblable à celle du ciel. Sa figure spherique donna origine à la denomination moderne qu'il porte de *la Rotonda*. Brûlé sous Titus, il fut restauré par Adrien, et ensuite par Marc Aurèle et Septime Sevère à plusieurs réprises: en memoire de sa restauration ce dernier y grava son nom et celui d'Antonin Caracalla son fils sur l'architrave. En 356 le Panthéon conservait toute sa splendeur lorsque l'empereur Constance vint à Rome: fermé par la loi de Theodose à la fin de ce même siecle, il resta ainsi jusqu'à l'année 608, lorsque le pape Boniface IV. par concession de l'empereur Phocas le purifia du culte de Jupiter Vengeur, à l'honneur duquel il avait été dedié principalement dans son origine, et le consacra en église sous l'invocation de la Vierge et de tous les Martyrs. En 665 l'empereur Constant II. le depouilla des tuiles de bronze, mais depuis cette époque étant devenu une partie des dépendances pontificales, les papes en eurent tout le soin, et particulierement s'y distinguèrent Martin V., Eugene IV., Nicolas V., Urbain VIII., Alexandre VII. et Clement XI.. On peut connaître la richesse en bronze de ce temple par celui qu'Urbain VIII. enleva du plafond du portique, avec lequel on fit la grande Confession au Vatican, la chaire de S. Pierre, et 110 pieces de canon au fort S. Ange.

La planche I. donne la vue de face de ce temple magni-

fique prise de l'angle du nord: les petites colonnes qui l'environnent sont modernes: les deux marches pour y monter ont été substituées à une des sept anciennes par lesquelles on y montait de la place, aujourd'hui couverte des décombres au moins à la hauteur de six palmes. Huit colonnes corinthiennes de granit gris de Syène fesaient le front du portique: sept en existent encore, la huitième à l'angle du nord est de granit rouge et elle a été substituée modernement à l'ancienne qui manquait, dès le XVI. siecle: le chapiteau de celle-ci a été refait par ordre d'Urbain VIII. et l'abeille Barberini qu'on voit dans la fleur en donne la preuve. Les chapiteaux anciens sont d'un travail très-fin, et d'un style et d'une proportion admirables. Sur l'architrave on lit l'inscription de Septime Sévère et Caracalla; dans la frise domine le nom d'Agrippa. Sur le fronton on remarque beaucoup de trous, seuls indices du magnifique bas-relief en bronze doré qui le décorait, et qui représentait Jupiter foudroyant les géans. Les piedestaux dont on voit des restes sur les acrotères sont une preuve qu'il y avait des statues: dans celui du milieu qui est le plus large il y eut probablement une quadrige. Les deux clochers sont un ouvrage d'Urbain VIII., et le contre-fronton qu'on remarque au dessous d'eux est une preuve que le portique originairement n'existait pas. Le tholus jadis couvert entierement en bronze, et aujourd'hui en plomb, est renforcé par six degrés très-hauts: sur son sommet on voit encore un reste de l'ancienne couverture en bronze, autour de l'ouverture ronde qui éclaire l'interieur du temple.

PL. 2. C'est une vue de *l'intérieur du portique* prise de l'angle occidental. Outre les huit colonnes de front il y en a autant qui forment un portique incomparable, au fond duquel sont deux grandes niches pour les statues d'Agrippa et d'Auguste, et la grande porte ancienne en bronze avec une grille au dessus du même métal. Parmi les huit colonnes intérieures et latérales du portique, les deux du côté oriental, qui succedent à celle de l'angle, qui, a été relevée, comme on a dit en illustrant la planche 1. ont été remises par Alexandre VII. qui plaça son arme sur les chapiteaux: elles avaient été trouvées à S. Louis des Français.

L'intérieur du temple est éclairé par une ouverture circulaire faite au centre de la voute, et est decoré de sept grandes niches carrées et circulaires alternativement, dont chacune est ornée de deux colonnes cannelées d'ordre corinthien en marbre de Numi-

de ou jaune antique, et en marbre de Phrygie ou violet, alternativement, avec leurs pilastres. Pour le travail elles semblent devoir être attribuées à Adrien. Les huit tabernacles entremêlés aux grandes niches sont du tems de Septime Sévère, auquel appartient aussi le pavé en porphyre, en granit, en marbre phrygien, et numidique, et le revêtissement en marbres coloriés. Il avait aussi décoré l'attique de petits pilastres en porphyre qu'on enleva sous le pape Benoît XIV. Raphaël, Hannibal Carrache et d'autres artistes de mérite sont enterrés dans ce temple.

PL. III.

On a reuni dans une seule table à cause de leur voisinage les deux jolis temples qu'on appelle généralement *de Vesta et de la Fortune Virile*, denominations qui quoique ne puissent pas s'appuyer de preuves décisives neanmoins n'eprouvent aucune objection de poids, et sont moins improbables que d'autres qu'on leur a voulu substituer. Celui qu'on appelle de Vesta qui est le subjet principal de cette planche ne doit pas se confondre avec celui où l'on conservait le Palladium et le feu sacré par les vierges vestales, car celui-là était au Forum Romain; mais s'il fut consacré à Vesta il doit être censé un de ceux qui d'après Denis étaient repandus par la ville, chaque curie ayant le sien. Sa forme ronde convient à la déesse à laquelle on l'attribue, de même que sa direction vers l'orient, les deux fenêtres, et la tradition établie depuis plusieurs siècles. Il est entierement en marbre de Luni où il n'a pas été restauré: vingt colonnes en formaient le peristyle, dont une seule manque: elles sont d'ordre corinthien, cannelées, et d'une belle execution, quoique leur hauteur ne soit pas en proportion exacte avec le diametre, ce qui les fait paraître un peu trop longues et fait attribuer le bâtiment au tems des Antonins. La cella reste ancore intacte à l'exception de sa partie superieure, qui manque: elle est construite en plaques d'un très-beau marbre blanc, placées quelquefois dans le sens de l'épaisseur et quelquefois dans celui de la largeur, et qui sont legerement bossées. Le toit moderne rend fort laid l'effet de la partie superieure de cet édifice. Aucune partie de l'entablement du portique ou du tholus de la cella qui aura été ouvert dans le milieu comme celui du Panthéon ne reste plus. Sixte IV. consacra ce temple au culte de S. Étienne

protomartyr, et ensuite il a été dédié à la Vierge sous la dénomination de la Vierge du Soleil.

PL. IV.

Le temple qu'on appelle *de la Fortune Virile* est beaucoup plus ancien que celui de Vesta, comme l'on reconnaît aisément par son style qui ne paraît pas posterieur à la moitié du VI. siècle de Rome, et par les matériaux qui ne sont que le tuf et le travertin, pierres du pays. Son nom s'il n'a pas la plus grande certitude, il n'est pas improbable, comme l'on a observé dans l'indication de la planche précedente. Ce monument de forme quadrangulaire a la façade tournée vers l'ouest selon le rite de la religion romaine: il s'élève sur un grand sonbasement de travertin, et on peut le classer parmi ceux qu'on appelle *tetrastyles pseudoperiptères*, puisqu'il a quatre colonnes cannelées de front, et des sept qui sont de côté, et des quatre de la partie posterieure du temple il n'y a que les deux premières de côté qui soient isolées, les autres étant inserées dans les murs de la cella. Il est d'ordre ïonique et d'un gout très-pur: et puisque les pierres dont on se servit dans sa construction ne prennent pas le poli et sont de differente couleur, on les couvrit d'un stuc très-fin de manière à faire illusion et à croire le temple tout en marbre. Dès l'année 872 il fut réduit en église dediée à la Vierge par le pape Jean VIII. A' présent elle est consacrée à S. Marie Égyptienne pénitente célèbre, et appartient aux Armeniens qui y célèbrent leurs rites.

PL. V.

Cette planche offre la vûe de l'église de S. Théodore fondée dès le VIII. siecle, rebâtie par Hadrien I., et restaurée dans le XV. siècle par Nicolas V. dont on lit le nom sur l'arc qui précède la porte. Elle occupe la place du *temple de Vesta* dans le Forum Romain, fondé par Numa Pompilius près de la source de Juturna, ce temple où l'on conservait le Palladium et le feu sacré par les Vestales. Ce souvenir rend illustre le temple moderne que le vulgaire appelle communement le temple de Romulus, nom qui dérive de la tradition que le fondateur de la ville des sept collines y fut exposé avec son frere Remus dans le marais qu'y formait le Tibre dans les tems plus anciens.

PL. VI.

Ce fut un de temples plus grands et plus magnifiques de Rome celui bâti par Adrien d'après ses propres dessins dans la place jadis occupée par *l'Atrium* de la maison dorée de Neron près de l'Amphitheatre et le long de la voie sacrée. Il le consacra à Venus et à Rome, divinités qui avaient entre elles un grand rapport par le mariage d'Anchise père d'Énée dont les Romains prétendaient dériver. Une terrasse carrée oblongue de 500 pieds de longueur et 300 de largeur servait d'enceinte sacrée au temple: on y montait seulement de l'est et de l'ouest par plusieurs degrés: cette terrasse était couronnée tout autour d'un portique de colonnes de granit dont on en voit encore un assez grand nombre, mais toutes cassées en plusieurs blocs, et parsemées tout autour: elles servent à temoigner la magnificence de ce bâtiment. Le temple proprement dit s'élevait au milieu de cette terrasse sur sept degrés qui regnaient tout autour. Il avait deux façades dont chacune était formée par dix colonnes de marbre blanc, cannelées, d'ordre corinthien, et de six pieds de diamètre dont on voit encore quelques fragmens: de côté le temple avait 20 colonnes, de manière que le peristyle exterieur du temple était formé par 56 colonnes colossales de 60 pieds de hauteur au moins. La cella était double, une étant adossée à l'autre, et chacune avait un portique interieur de quatre colonnes entre deux pilastres du diametre des autres: une grande niche au fond de chaque cella était destinée à la statue de la deesse: la voute était ornée de caissons rectangulaires dorés, celles de la grande niche en avait en forme de losanges, qui restent encore. Le murs latéraux de la cella avaient des niches rectilignes et curvilignes alternativement qui contenaient des statues: des colonnes de porphyre placées entre elles déterminaient l'impôt de la voûte. De ce temple immense outre l'aire il n'y a que les restes de la double cella qui soient reconnaissables: celle qui est tournée vers l'est est le sujet de la pl. 6.

PL. VII.

L'inscription DIVO ANTONINO ET DIVAE FAUSTINAE EX. S. C. qu'on lit sur la frise et sur l'architrave du fronton de ce temple est une preuve qu'il fut érigé à Antonin, et Faustine: les recherches philologiques déterminent que l'Antonin est le fils adoptif d'Antonin le pieux, le bon Marc, et que par conséquent

cette Faustine est celle qui fut sa femme et qui porta le surnom de *Junior*, la jeune, pour la distinguer de sa mère qui porta le même nom. Ce temple peut être regardé comme un des bâtimens moins ruinés de Rome ancienne, puisqu'il conserve encore toutes les colonnes du portique, et les murs latéraux de la cella, avec une partie de son magnifique entablement. La frise est decorée de côté de gryphons, de candelabres, et de vases, et attire l'admiration des artistes et des connaisseurs par la force et la pureté du style et par la hardiesse du ciseau. Le front du portique est orné de six colonnes de marbre carystien, d'ordre corinthien: le côté en a trois: l'extremité des murs de la cella qui correspondaient au portique avait deux pilastres, dont on voit encore les chapiteaux en marbres. Les murs de la cella sont construits en blocs carrés de pierre d'Albe: ils étaient revêtus exterieurement par des plaques de marbre enlevées par la barbarie des tems. On montait à ce temple de la voie sacrée sur laquelle il se trouve, par 21 degrés en marbre. Aujourd'hui il est consacré à S. Laurent martyr et on lui donne le surnom *in Miranda* à cause des restes admirables entre lesquels cette église est placée.

PL. VIII.

Sur le penchant du mont Capitolin vers le Forum on voit dominer le portique majestueux de huit colonnes ioniques en granit, six de front & deux de côté qui est le sujet de cette planche, & qui dans les derniers tems a été dégagé des chaumières qui l'avilissaient. Il a porté le nom de temple de la Concorde jusqu'à l'année 1817 lorsqu'on decouvrit le véritable: alors celui-ci reçut d'autres dénominations, parmi lesquelles la plus probable est celle qui l'assigne à la Fortune. L'inscription qu'on lit sur son front: SENATVS POPVLVSQVE ROMANVS INCENDIO CONSVMPTVM RESTITVIT, et les indices visibles du feu qu'on reconnaît encore dans les colonnes sont des preuves incontéstables que dans les tems anciens cet édifice fut sujet à un incendie: la variété du diamètre des colonnes, la rudesse du travail des chapiteaux, des bases, et des autres parties renouvellées après l'incendie nous font reconnaître la restauration comme un ouvrage des tems de la décadence extrême, et qui n'est certainement pas anterieur au IV. siecle: et quant au temple de la Fortune, son incendie arrivé aux tems de Maxence est bien connu. La vue a

été prise de ce monceau de décombres qui le domine près du Tabularium.

PL. IX.

Dans la vallée délicieuse aujourd'hui appellée de la Caffarella on voit ce joli temple construit entierement en briques, et d'ordre corinthien : il conserve sa cella intacte, mais il manque tout à fait du portique. Sa construction élégante en briques minces de couleur variée, jaunes et rouges, le style riche des ornemens des fenêtres et de la niche, le font attribuer au siecle de Néron, comme sa position sur le rivage du ruisseau limpide que les anciens appellèrent l'Almon nous fait pencher à croire qu'il fut consacré à ce même fleuve. On le nomme vulgairement le Temple du dieu de Retour, ou Rédicule, dénomination tout à fait improbable; car le champ et le *fanum* de ce dieu était sur la voie appienne à droite du chemin, deux milles hors de la porte Capena, savoir dans le vignable aujourd'hui appartenant à M. Ammendola bien loin du site de cette ruine. La vue nous montre la partie posterieure du temple et son côté vers le nord.

PL. X.

Aucune des ruines qui nous restent de l'ancienne Rome pourrait égaler la célébrité de celle-ci, si la dénomination que généralement on lui donne pût se soutenir avec quelque apparence de probabilité. Mais en connaissant par des argumens positifs que la fontaine d'Égérie était sous le Celius, voyant encore au fond du Nymphée dont il est question une statue virile d'un fleuve et non d'une Nymphe à sa place, il faut renoncer à l'illusion d'y reconnaître la place des congrés du pieux Numa roi et legislateur des Romains. Ainsi cette ruine pittoresque placée dans la charmante vallée de la Caffarella n'est autre chose qu'un de tant des Nymphées qui dans les maisons de campagne des anciens servaient d'ornement, c'est à dire des antres avec des sources perennelles, consacrés aux nymphes, dont derive leur nom. Celui-ci était orné de onze statues, d'après le nombre des niches existantes: son pavé était en serpentin de manière à pouvoir imiter le vert des herbes: ses murs étaient revêtus en cipolin et vert antique, preuves de sa magnificence ancienne. Sa construction en *opus reticulatum* entremêlée d'assises en briques, le fait rapporter à l'époque de Vespasien.

PL. XI.

Le plan, la construction, et le style du bâtiment qu'on appelle communement le *Temple de la Paix* sont directement en opposition avec ce nom, puisqu'il manque des parties qui constituaient les temples des anciens et en a d'autres qui s'opposent à celles des temples: son style et sa construction ne permettent pas de le croire contemporain de Vespasien, qui bâtit le Temple de la Paix: et l'incendie qui détruisit ce temple sous le regne de Commode ne s'accorde point avec les matériaux et avec la nature du bâtiment dont il est question, qui n'eut pas des parties en bois. C'est un salon immense, carré oblong, partagé en trois nefs, dont celle qui est vers le nord existe encore, et est le sujet de cette planche: il est précédé d'un portique petit et mesquin, disproportionné par rapport à la grandeur de la salle. On descendait dans ce petit portique par trois degrés, ce qui était précisément en opposition avec les temples auxquels on montait toujours. Dans la totalité il a une grande ressemblance avec les salles des thermes; cette ressemblance est encore plus frappante avec les basiliques. La place où il se trouve, son style, et sa construction s'accordent avec la basilique de Constantin qui était placée sur la voie sacrée, et qui avait été bâtie originairement par Maxence. Des huit grandes colonnes corinthiennes cannelées qui décoraient la grande nef du milieu une seule en était restée entière que le pape Paul V. transporta sur la place de S. Marie Majeure.

PL. XII.

Non loin de la porte Majeure, entre les voies Prenestine et Labicane s'élève cette salle décagone qu'on peut compter comme une des ruines plus pittoresques de Rome. Elle fut décorée de statues très-remarquables, parmi lesquelles on compte la célèbre Minerve, aujourd'hui placée dans le nouveau bras du musée du Vatican, qui lui fit donner la denomination de *temple de Minerva Medica*. Cependant cet édifice manque des parties des temples, et nous n'avons aucune notice que *Minerva Medica* eut un temple à Rome, mais seulement on connaît qu'une des contrées du V. quartier portait ce nom. Outre cela, les statues de Bacchus, de Faune, et de Pomone trouvées avec la statue de Minerve sont une preuve suffisante que toutes étaient des statues

de décoration. Le style du monument ressent celui de la décadence des arts bien prononcée, et le nom que les écrivains ecclesiastiques lui donnent de palais de Licinius nous fait croire que soit Gallien qui appartenait à la famille Licinia soit, l'empereur Licinius eurent ici leurs jardins où dans les tems précédens les avait eu Pallas, et que l'un ou l'autre des deux empereurs construisit la salle en question. La porte était tournée vers le nord, la vue est prise du côté opposé.

PL. XIII. XIV.

Ce bâtiment colossal de 1641 pieds de circonference et de 157 de hauteur fut commencé par Vespasien dans l'avant dernière année de son regne, et fut achevé et dédié par Titus quelque mois avant sa mort : ainsi on est sûr qu'il n'a coûté qu'environ quatre années de travail. Après avoir servi pendant plus de quatre siècles aux jeux sanguinaires, c'est à dire jusqu'à l'an 523 il passa par d'étranges vicissitudes, et fut reduit à differentes reprises pendant la moyen âge à servir de forteresse, de carrière, et d'hôpital. Dans les tems suivans on bâtit avec ses matériaux les trois plus grands palais de Rome, tels que celui de Venise, celui de la Chancellerie, et le palais Farnese : depuis on voulut le reduire à servir pour une manufacture de laine, et dernierement on consacra l'intérieur au culte et les corridors exterieurs furent avilis à servir de depôt du fumier pour en tirer le salpêtre : il n'y a pas encore deux lustres qu'il a été balayé de ces ordures. Son intérieur partagé en podium, dégrés, et portique contenait 87,000 spectateurs assis : sous l'arène actuelle qui est certainement plus élevée que l'ancienne, on a decouvert des murs concentriques et parallèles d'une construction très-vilaine, et d'un usage jusqu'ici encore indeterminé. L'exterieur est partagé en quatre étages : les trois premiers sont en arcades avec des demi colonnes doriques, ioniques, et corinthiennes entre elles: le quatrième a des fenêtres rectilignes avec des pilastres corinthiens. La pl. 13 nous donne *l'amphithéâtre Flavien* vers l'ouest; la pl. 14 nous offre *l'interieur d'un corridor superieur*, bien conservé par le quel on montait au niveau du troisieme *baltheus* et à la précinction et aux dégrés qui étaient sur celui-ci.

PL. XV.

L'Amphithéâtre Castrense qui est maintenant inséré dans les murs de la ville entre la porte S. Jean et la porte Majeure, reçut ce nom, ou par les *ludi castrenses* qu'on y célébrait, ou à cause des soldats des *Castra prœtoria* qui s'y exerçaient, et qui gardaient le *Vivarium* qui était près de là, où l'on tenait les bêtes féroces. Sa fondation est incertaine, cependant elle ne paraît pas s'éloigner beaucoup du tems de Néron, par le style des chapiteaux et par sa belle construction en briques fort minces et de différente couleur. Il était à deux étages, tous les deux en arcades : on voit assez de restes du premier qui avait des demies colonnes entre les arcs : quant au second il n'en existe que le fragment d'un arc avec un pilastre. Les chapiteaux sont d'ordre corinthien, en briques et fort bien exécutés.

PL. XVI. XVII.

Le côté occidental du mont Célius, ou l'on voit aujourd'hui le jardin des frères de la Passion des SS. Jean et Paul est soutenu par un gros mur en briques, auquel on avait adossé un ordre d'arcades en travertin, à double étage, dont quelques uns appartenant au second étage sont visibles encore. En les examinant on reconnaît bientôt qu'ils n'ont jamais été achevés par rapport au poli des pierres qui sont restées rudes ou seulement ébauchées. Le style riche en moulures a une grande analogie avec celui de l'Amphithéâtre Flavien et d'autres bâtimens de l'époque de Vespasien et de ses enfans. Cette remarque ainsi que l'autre que chaque arcade est séparée, et qu'elles communiquent dans le second étage seulement par une porte plus basse que la taille d'un homme, et le voisinage avec l'Amphithéâtre Flavien ont fait croire que ce bâtiment ait été construit par Domitien pour servir de dépôt des bêtes féroces qu'on devait tuer dans l'Amphithéâtre. Ainsi dans les jours qui précédaient les spectacles on pouvait les exposer au peuple afin qu'il en put connaître leur nombre et leur férocité. Cette opinion n'est pas aussi invraisemblable que l'autre plus ancienne qui en avait fait la Curia Hostilia : c'est de cela que dérive le nom qu'on lui donne de *Vivarium* de Domitien dont Piranesi a été le premier auteur. La pl. 16 est une vue de l'église des SS. Jean et Paul, et de la maison des pères de la Passion qui y est annexée, fondée sur le

prétendu *Vivarium*. La pl. 17 est une vue du second étage encore visible du même *Vivarium*.

PL. XVIII.

Des trois théâtres que Rome ancienne vit élever peu avant le commencement de l'ere chrêtienne, celui qu'Auguste bâtit à l'honneur de son neveu, et qui par cette raison fut appellé le théâtre de Marcellus quoique très-mutilé, cependant est le seul qui soit reconnaissable à première vue. Ayant été la proie du feu sous Titus, il en fut tellement ruiné qu'Alexandre Sévère qui voulait le restaurer ne put mettre en exécution son projet. Dans le moyen âge Pierre Leon le rendit un palais fortifié, qui depuis passa aux Savelli et aux Ursins qui le retiennent encore. D'après Victor il pouvait contenir 30,000 spectateurs. On voit encore deux étages en arcades de sa partie exterieure qui est moins ruinée ou changée du reste: le premier est d'ordre dorique, le second ionique et sont les exemples les plus parfaits de ces ordres que Rome ancienne nous ait laissé.

PL. XIX.

Auguste voulant embellir la ville de monumens magnifiques en tout genre, construisit un portique carré oblong à l'honneur de sa sœur Octavie, dans lequel il renferma les temples de Jupiter et de Junon bâtis par Metelle le Macedonien, de manière qu'ils en furent entourés comme par une enceinte sacrée. Non content de la somptuosité de cet édifice il l'enrichit des monumens plus insignes de l'art, comme l'on peut lire en Pline, et comme nous le temoigne la Venus de Medicis qu'on y a decouvert. Comme le théâtre de Marcellus près d'ici il fut ruiné par l'incendie arrivé sous Titus, et ensuite il fut restauré par Septime Sévère d'après l'inscription qu'on lit sur la grande entrée qui est le sujet de la planche 19. Cependant l'arc qu'on y voit appartient aux tems posterieurs puisqu'originairement cette entrée du portique fut formée par un double rang de quatre colonnes entre deux pilastres; mais de cette décoration on ne voit que trois colonnes et trois pilastres.

PL. XX.

A' côté de la petite église de S. Marie in Cacaberis, inserés dans les murs d'une vilaine maison moderne on voit quelques restes en travertin & en brique, incertains pour l'usage comme pour le nom, et qui vulgairement sont appellés les restes du portique de Philippe. Cette opinion n'est pas du tout invraisemblable comme est fausse l'autre qui en fait le portique de Cneus Octavius. Le portique de Philippe d'après Pline était décoré de monumens insignes des arts.

PL. XXI.

Parmi les endroits plus célèbres de Rome ancienne le Forum Romain offre un plus grand nombre de souvenirs historiques. Cette place située entre le mont Palatin et le mont Capitolin, peu-a-peu fut environnée de bâtimens magnifiques, et fut peuplée de monumens qui malgré tous les efforts féroces d'une barbarie effrenée ne purent pas être entierement abattus. L'arc de Septime Sévère, le plan et les trois colonnes corinthiennes du Græcostase, la salle où le Senat s'assemblait, la colonne de Phocas, quoique plus ou moins mutilés, existent encore, et servent de trace à pouvoir retrouver les limites du Forum et à pouvoir reconnaître que cette place était un carré oblong d'environ 700 pieds de longueur sur 470 de largeur. La vue en a été prise du penchant du Capitole, et dans le premier champ on voit les bâtimens qui de ce côté dominaient le Forum, les trois colonnes du temple de Jupiter Tonnant, les fragmens épars sur le sol de celui de la Concorde decouvert dans les derniers tems, le portique ionique du temple de la Fortune, l'arc de Septime Sévère deterré par Pie VII. la colonne de Phocas degagée en 1813, et plus loin les trois colonnes, restes précieux de l'Architecture Romaine, et qui sont partie du peristyle oriental du Grécostase.

PL. XXII.

Domitien fut particulièrement devoué au culte de Pallas comme nous servent de preuve Svetone, ses médailles, et le Forum magnifique qu'il entreprit à Rome. Ce Forum n'ayant pas été achevé à la mort de cet empereur, Nerva son successeur le finit et l'agrandit, et depuis cette époque on le trouve appellé Forum de

Nerva, *Forum Transitorium*, *Forum Pervium*. Le sujet de cette planche est le reste de ce Forum qu'on voit encore à l'endroit qu'on appelle *le Colonnacce*, et qui porte communement le nom de Temple de Pallas. Cependant ce reste n'est qu'une partie de la décoration interieure du côté oriental de l'enceinte du Forum où elle tournait vers le côté septentrional. Car l'espace carré oblong du Forum s'étendait du nord au midi, et au milieu du côté septentrional s'avançait le temple de la Déesse dont existèrent plusieurs colonnes et une partie du fronton avec le nom de Nerva jusqu'au pontificat de Paul V. qui les detruisit pour se servir des matériaux dans la construction de la fontaine Pauline au Janicule. L'architecture de ce reste est riche et un peu maniérée, mais les ornemens et les basréliefs sont d'une exécution parfaite. Le grand basrélief qu'on voit au milieu de l'attique nous offre la figure de la Déesse à l'honneur de laquelle le Forum était dédié: ceux de la frise font allusion aux arts qui furent inventés par elle.

PL. XXIII.

Dans l'indication de la planche 22 on a dit que le Forum Palladium fut achevé et agrandi par Nerva qui lui donna son nom. L'agrandissement se fit vers l'ouest, où il y a encore des restes somptueux qui forment le sujet de cette planche, et qui existent dans l'endroit qu'on appelle l'arc des *Pantani*, à cause d'un arc ancien par lequel on entrait dans le Forum et qui sert encore quoiqu'il soit enterré au moins 32 pieds comme le reste du Forum. Le mur très-élevé qui sert d'enceinte à ce Forum, soit par son irrégularité exterieure, que par sa construction solide et par le choix des matériaux, nous rappelle l'époque republicaine, et paraît bien plus ancien que les bâtimens qu'on voit dans l'intérieur du Forum, et qui nous rappellent les plus beaux tems de l'architecture imperiale de Rome. On voit encore trois colonnes et un pilastre du temple somptueux que la piété de Trajan consacra à Nerva, et dont la mole est égale au travail exquis des chapiteaux et du plafond. La vue est prise de l'exterieur du mur d'enceinte près de l'arc et laisse entrevoir les trois colonnes du temple à travers le mur rompu.

PL. XXIV.

Contigu à celui de Nerva vers occident fut le Forum de Trajan, dont il ne reste plus que la grande colonne et une partie des peristyles interieurs de la Basilique Ulpienne relevés comme on les voit aujourd'hui d'après leur ancienne position. On en voyait moins encore avant les dernières fouilles, qui ont determiné avec certitude la forme et l'étendue du Forum, et la disposition des bâtimens entre eux. On peut reduire par approximation l'éspace du Forum à un parallelogramme de 1100 pieds anciens de longueur et de 500 pieds de largeur: ces dimensions sont déterminées approximativement par les rues qu'on appelle aujourd'hui de S. Romuald et des Charbonniers dans la longueur, et dans la largeur par le pied du Quirinal et du Capitole soutenus par d'anciennes constructions. Cet éspace avait été rendu régulier par un portique de colonnes au quel on entrait vers l'est et l'ouest par un arc de triomphe. Dans le centre du parallelogramme était la grande colonne qu'on voit encore, qui se trouvait au milieu d'une petite cour carrée oblongue de 60 pieds de largeur et 80 pieds de longueur, bornée vers le nord et vers le sud par un petit portique de six colonnes d'ordre corinthien. A' l'orient de cette cour était la Basilique Ulpienne, dont une partie se voit encore: à l'occident sous le palais Imperiali, elle eut le temple de Trajan: derrière les petits portiques vers le nord et le sud furent deux salles à l'usage de Bibliothèque dont on a trouvé les restes dans les anciennes fouilles. Pour se former une idée de la petite partie de l'espace du Forum qui est à présent decouvert, il suffit de se rappeller que l'enceinte moderne que le pape Pie VII. fit faire à la fouille par l'architecte Camporesi n'a que 357 pieds de longueur et 157 de largeur, c'est à dire que l'éspace decouvert du Forum n'est qu'environ le tiers du total de son ancienne étendue. La vue a été prise de l'angle entre l'église du Nom de Marie et la grande colonne triomphale.

PL. XXV.

Au pied du Quirinal sur le Forum de Trajan on voit une substruction magnifique en briques en forme demicirculaire, qu'on appelle communement les *Bains de Paul Emile*. Elle est evidemment construite au service du Forum parcequ'elle est faite pour couvrir des démolitions qu'on avait fait afin de regulariser l'éspace,

et parcequ'elle est parfaitement dans la direction de l'axe mineur du Forum en correspondence d'une autre substruction rectiligne sous le Capitole. Elle se distingue par sa belle construction en briques, par sa conservation, et par la bizzarerie des ornemens.

PL. XXVI.

A' l'imitation de la colonne triomphale que le senat et le peuple romain érigèrent à Trajan au milieu de son Forum, on éleva celle-ci au milieu du Forum d'Antonin à Marc Antonin pour les victoires qu'il remporta en Allemagne. Quoique bien au-dessous de l'autre pour la sculpture, elle en égale la magnificence et la grandeur. Sixte V. qui les restaura toutes les deux plaça sur celle-ci la statue de S. Paul en bronze comme il avait placé celle de S. Pierre sur l'autre, en les substituant à celles de Marc Aurele, et de Trajan qui avaient péri dans le moyen âge.

PL. XXVII.

Sur la voie Appiénne avant de sortir par la porte actuelle est *l'arc de Drusus* érigé au père de Claude, après sa mort, à cause de ses exploits en Allemagne. Il n'eut qu'une seule ouverture, il fut décoré de huit colonnes de marbre de Numidie, quatre par côté, dont deux restent encore du côté de la porte, et d'un fronton dont il reste encore un indice vers la ville. Parmi les colonnes étaient deux encadrements ou fenêtres et sur son sommet on voyait une statue equestre parmi deux trophées, comme on remarque sur les médailles. En se servant de ce monument pour y faire passer l'aqueduc de l'eau Antoninienne qui portait l'eau aux Thermes, Caracalla changea ou refit les ornemens, et à son époque on peut attribuer les deux colonnes et le reste du fronton. La vue le montre du côté de la ville.

PL. XXVIII. XXIX.

La victoire de Titus sur les Juifs fut suivie de son triomphe qu'il partagea avec son père et son frere Domitien. Peut être cet arc fut commencé pendant la vie de Titus; peut être étant alors décerné il ne fut executé qu'après sa mort: le fait est qu'il ne fut point dédié avant son apothéose puisque le titre de DIVO qu'on lit dans l'inscription, et son image portée par un aigle

qu'on voit au milieu de la voute en sont une preuve incontestable. Il est placé sur une ancienne voie, qui n'est pas la voie sacrée, sur le penchant du mont Palatin, entre le temple de Venus et Rome et le Palais Imperial, avec lesquels il est strictement lié. Les bas-réliefs font allusion au triomphe de Titus sur les Juifs. L'execution des sculptures et des ornemens d'architecture ne peut être plus nette; mais le style se ressent du defaut de ce tems-là, d'être trop riche et trop maniéré. Étant resté isolé après les dernières démolitions, il menaçait une ruine imminente, ce qui aurait été un dommage irréparable pour l'histoire et pour les arts: le pontife Pie VII. le fit restaurer d'après sa forme primitive en 1823 par l'architecte Valadier, qui afin de faire mieux reconnaître l'ouvrage moderne fit executer toutes les restaurations en travertin, pendant que la partie ancienne est en marbre, et ne fit sculpter que les moulures générales. La pl. 28 nous donne l'arc dans l'état où il était en 1823 étant encore encombré des bâtimens à demi demolis du moyen âge: la pl. 29 le montre comme il a été reduit après les dernières restaurations.

PL. XXX.

Quoique mieux conservé que celui de Titus, cet arc érigé à Septime Sévère et à ses enfans pour les victoires remportées par cet empereur dans la Parthie, dans l'Adiabene, et dans l'Arabie, lui est bien inférieur en goût et en execution. Il est à trois arcades une grande et deux petites qui communiquent intérieurement ensemble au moyen de deux autres arcs plus petits. Les ornemens sont executés avec bavochure, et ne sont pas proportionnés à la masse: les bas-réliefs sont d'une composition froide et impliquée, et manquent de dessin et d'execution qui est dure et négligée: le sujet des grands bas-réliefs qui sont bien endommagés, sont les exploits de l'empereur, et son triomphe, ceux des piedestaux qui ont le mérite d'une execution plus diligente, représentent des prisonniers barbares portés par des soldats romains. Il faut remarquer dans l'inscription la quatrieme ligne qui contenait le nom de P. SEPTIMIO GETAE NOBILISSIMO CAESARI, auquel on substitua la phrase OPTIMIS FORTISSIMISQVE PRINCIPIBVS. Cet arc est au pied du Capitole sur la voie sacrée ou triomphale à l'extremité du Forum: à gauche est le temple de la Fortune: audelà de l'arc on voit les tours du Capitole moderne fondées sur l'ancien Tabularium, la montée mo-

derne tracée dans la direction du *clivus* sacré ou triomphal, et au fond est le palais du Musée du Capitole.

PL. XXXI.

Attaché à l'église de S. George qui conserve encore le nom de Velabre à la contrée, au debouché d'une rue ancienne qu'on dirait le *Velabrum minus* des Régionaires, dans le *Forum Boarium* on voit l'arc érigé par les marchands des bœufs, et par les banquiers de ce même Forum à Septime Sévère et à toute sa famille, peut-être en remerciment du Janus que le même empereur avait érigé pour eux. Sa forme rectiligne s'éloigne de l'ordinaire de ces monumens; cependant outre qu'il n'a jamais été achevé, le style est bien inférieur à l'autre qu'on a déjà illustré. Le sujet des bas-réliefs qu'on voit sous l'arc est entierement réligieux, savoir il n'y a que des sacrifices et des instrumens sacrés. Dans l'extérieur on voit en outre les aigles des legions avec les images des empereurs, des prisonniers barbares portés par des soldats romains, et un meneur de bœufs faisant allusion à une des classes qui dedierent l'arc: peut-être dans le côté qui est inséré dans l'église de S. George on verrait un bas-rélief allusif à l'autre classe des banquiers, qui avait aussi contribué à l'erection de l'arc. L'inscription était parmi les images des divinités tutelaires de la famille: Hercule est visible, Bacchus est couvert par les murs de l'église. Les figures representant Geta et son nom ont été partout effacés.

PL. XXXII.

Près de l'ancienne porte Esquiline sur l'esplanade de la colline de ce même nom, Marc Aurele Victor par des motifs qui nous sont inconnus érigea cet arc en travertin, le plus simple et le plus modeste de tous ceux qui existent en Rome, et le moins beaux de tous. Il le dédia à l'honneur de Gallien et de sa femme Salonine, exemple de la flatterie plus impudente des tems anciens, puisque pour montrer les mérites de l'empereur qui l'avaient excité à cet ouvrage il lui fait cet éloge: CVIVS INVICTA VIRTVS SOLA PIETATE SVPERATA EST, *dont l'invincible vertu militaire n'a été surpassé que par la piété.* A' premiere vue on dirait que c'est une satyre, puisque *l'invicta virtus* de cet empereur très-lâche fut celle qui renversa l'empire, et le fit écarteler par trente tyrans qui préparerent la première invasion

gothique sous Claude II. que cet empereur put à peine repousser: et quant à sa piété qui seule vainquit sa vertu militaire se rendit célèbre par cette coupable insouciance avec laquelle il vit périr son père Valerien entre les tourmens de l'humiliation la plus avilissante et du rancume dans les mains de Sapor roi de Perse qui l'avait fait prisonnier. La chaîne qu'on y voit attachée est un trophée de la valeur romaine du XIII. siècle, lorsqu'elle s'empara de vive force de la ville de Viterbe: ce fut alors que les clefs de la porte Salsicchia de cette ville furent attachées à cette chaîne, et qu'on la pendit à cet arc.

PL. XXXIII.

L'Arc de Constantin à trois arcades est d'une forme moins lourde que celui de Septime Sévère et il est placé sur la voie des triomphes où celle-ci debouchait dans la place de l'Amphithéâtre. La plupart des ornemens d'architecture, et les basréliefs plus insignes qui le décorent furent enlevés par Constantin d'un monument érigé à l'honneur de Trajan. A' cette belle époque pour les arts appartiennent les belles colonnes en jaune antique, les dix bas-réliefs rectilignes de l'attique, les huit bas-réliefs ronds, sept des huit statues des rois prisonniers en marbre violet, et une grande partie de la corniche. Comme dans ces parties on admire l'excellence des arts, ainsi dans les bas-réliefs et dans les ornemens constantiniens on déplore la rudesse du style et de l'execution. La statue du roi prisonnier qui est en marbre blanc est moderne. Par les inscriptions on reconnaît que cet arc a été érigé depuis la dixième année du regne de Constantin. La vue est prise du côté meridional de ce monument.

PL. XXXIV. XXXV.

Les arcs qui ont été decrits jusqu'ici, appartiennent à la classe des arcs de triomphe ou de monument, celui-ci qui est le sujet de ces deux planches est le seul exemple qui reste à Rome de ces arcades qui étaient erigées dans les forums et les carrefours pour un usage civil et pour la commodité des négocians. Leur forme les fit appeller *jani* sans qu'il y eut la moindre analogie avec la divinité de ce nom: le nombre des arcs dont ils étaient composés leur donna le nom de *bifrontes*, *trifrontes*, et *quadrifrontes*: c'est à cette dernière classe que le nôtre appartient.

Le style de celui-ci est tout propre du tems de Septime Sévère, parcequ'à une masse pésante et solide au delà du nécessaire, on voit donnés des ornemens mesquins et recherchés, executés avec bavochure, et qui n'ont jamais été finis. Il est entierement revêtu en marbre blanc, à l'exception de sa partie superieure en briques qui dans les tems moyens a été restaurée et portée à une plus grande élévation par les Frangipani qui en firent une forteresse. La pl. 34 nous fait voir le monument du côté de l'orient: la pl. 35 en montre l'interieur, et laisse entrevoir l'ancienne diaconie de S. George au *Velabrum* ainsi nommée de l'ancienne dénomination de l'endroit où elle se trouve.

PL. XXXVI.

Des anciens bâtimens de Rome qui surprennent moins par la solidité que par la conception et par l'utilité de leur but, ce canal souterrain qu'on appelle la cloaque bâti sous la domination des Tarquins mérite certainement la première place. Il est construit de gros blocs de tuf, et il avait la capacité d'un char chargé de foin: le but dans lequel il fut bâti de purger la ville des eaux stagnantes du Velabrum et des ordures lui fit donner le nom de *cloaca*: son anteriorité de construction, et sa grandeur superieure lui valurent le surnom de *maxima* ou la plus grande par excellence. Elle commençait au milieu du Forum, et en traversant le Velabrum aboutissait au Tibre sous le temple de Vesta. La première partie de ce canal est aujourd'hui encombrée: le reste quoique bien rempli des ruines et des depôts des eaux, sert encore en partie au premier but de porter au Tibre les eaux qui naissant au pied du Palatin dans les tems plus anciens étaient principalement l'origine du marais du Velabrum. Cette vue si pittoresque a été prise où la cloaque a son origine actuelle près de S. George.

PL. XXXVII.

Le sujet de cette planche est une partie du *Pont Palatin*, l'arc du debouché de la cloaque dans le Tibre construit en pierre de Gabii à trois assises de blocs, et le joli temple de Vesta surmonté au loin par la façade borrominesque de S. Marie in Cosmedin. Le pont reçut ce nom du voisinage de la colline où il conduisait, et parmi ceux qui furent construits en pierre dans Rome est le plus ancien. Il faut remarquer qu'il n'y a que le

premier arc près de la rive droite du Tibre qui soit ancien et de la construction primitive qui remonte à l'année de Rome 575 lorsque le Censeur Marc Fulvius en jeta les pilons, sur lesquels quelques années après P. Scipion Africain et L. Mummius, Censeurs, bâtirent les arcs. Le reste est ouvrage de Jules III. et Gregoire XIII. qui dans le XVI. siecle le refirent. Il fut emporté en 1598 par l'inondation extraordinaire du Tibre, qui est la plus grande dont on fasse mention.

PL. XXXVIII.

La planche 38 présente la vue de l'extremité orientale de l'île du Tibre, et des ponts qui l'unissent au continent: celui à droite est le même que celui qui fut fondé par L. Fabricius Curateur des chemins publics l'an 690 de Rome: celui à gauche a été bâti l'an 367 de l'ère vulgaire par les empereurs Valentinien, Valens, et Gratien peut-être en substitution du pont Cestius. Ils servent encore tous les deux pour l'usage, auquel ils furent destinés. L'île qui est entre ceux-ci, et qui est occupée aujourd'hui des maisons des citoyens, de l'église de S. Jean Calabite avec l'hôpital et la maison des *Benfratelli* et de l'église de S. Barthelemi avec le couvent des Cordeliers, doit son origine aux bleds des Tarquins qui furent jetés dans le Tibre: elle doit son accroissement et sa célébrité au temple d'Esculape qui fut fondé l'an 461 de Rome. Un temoignage de cette consacration nous reste dans la forme de vaisseau que l'île conserve encore, et particulierement dans sa pointe orientale, où reste encore une partie du revêtissement ancien en travertin, et le buste defiguré du dieu avec le serpent entortillé au bâton auprès de lui, où aborde le vaisseau qui amenait le dragon sacré du temple de l'Epidaurie. La tour qui s'élève au milieu de l'île signale l'église de S. Barthelemi: celle qui est près du pont est un reste de la fortification de l'île du commencement du XII. siecle faite par Pierre Leon et par ses gens.

PL. XXXIX.

Ce pont qui est hors de l'enceinte de Rome a été bâti par M. AEmilius Scaurus, et dans les tems anciens il porta les noms de *Milvius*, *Mulvius*, et *Molbius*. Dans le XV. siècle on en refit des arcs par ordre du pape Nicolas V. et en 1805 le pontife Pie VII. le reduisit dans la forme actuelle avec l'architecture de

Valadier. Le nom de Molle qu'il porte aujourd'hui derive de l'ancien *Molvius*.

PL. XL.

Deux milles et demi hors de la porte S. Jean sur le chemin actuel de Frascati on traverse l'acqueduc ruiné de l'empereur Claude construit en pierres carrées et renforcé par Neron, Vespasien, Titus, et Septime Sévère avec des construction, en brique. Il portait l'eau Claudia qui avait un cours de 45 milles, et *l'Anio nova* qui en avait un de 62. Par l'élévation des arcs, la magnificence de la construction, et l'étendue, il mérite la place la plus distinguée, parmi les anciens aqueducs. A' peine on a traversé l'aqueduc ruiné de l'eau Claudia, qu'on traverse l'aqueduc moderne construit par le pape Sixte V. en 1585 avec les matériaux de l'aqueduc ruiné de l'eau Marcia. Le monument de cet aqueduc moderne a le nom vulgaire de *porta Furba*, et l'eau qu'il porte s'appelle *Felix* du nom de Sixte V. avant son pontificat.

PL. XLI.

Les *arcs de l'eau Claudia et ceux de l'eau Marcia* s'approchent de beaucoup entre eux vers l'ancien IV. mille de la voie Latine près de l'endroit du fameux temple de la *Fortune Muliebre*, lequel exista où est aujourd'hui la ferme de *Roma vecchia* propriété de S. E. M. le Duc Torlonia. Ce rapprochement des deux aqueducs est le sujet de cette planche. L'aqueduc de l'eau Marcia fut construit par le preteur Q. Marcius Rex en l'an 608 de Rome, et il eut un cours de 60 milles.

PL. XLII.

Vis à vis l'ancienne porte Esquiline, aujourd'hui représentée par l'arc de Gallien sur l'esplanade de la colline, au bivoie de la voie Labicane et de la voie Prenestine fut bâtie cette magnifique fontaine qui était fournie par l'aqueduc de l'eau Julie, et qui avait trois grands jets d'eau de front et deux de côté. Deux beaux trophées placés au dessus des deux jets latéraux du front servaient de décoration à cette fontaine: ils sont aujourd'hui au Capitole où Sixte V. les plaça: ce sont eux qui firent donner le nom de trophées de Marius à la ruine de cette fontaine. Dans la grande niche du milieu sur le jet central il paraît avec beaucoup

de vraisemblance qu'il y eut un groupe pour décoration. L'eau Julie qui fournissait cette fontaine fut portée à Rome par Agrippa qui la tira du pied des collines de Tusculum deux milles à droite du XII. *milliarium* de la voie Latine. La vue a été prise de front au moment où dans l'année 1822 des élèves de l'Academie de France y avaient fait une fouille.

PL. XLIII. XLIV.

Titus en profitant d'une partie de la maison Neronienne qui n'était pas encore achevée sur l'Esquilin, bâtit près de l'Amphithéâtre en peu de tems des Thermes pour le peuple, auxquels Trajan en ajouta d'autres vers le nord. Il ne reste plus que fort peu de vestiges des Thermes de Titus proprement dits, mais il y a encore leurs substructions qui sont fort bien conservées et qui vont sous le nom de Thermes. Une partie de celles-ci qui conservent encore la décoration primitive des peintures sont les appartemens Néroniens qui furent reduits par Titus à l'usage de soutiens, après en avoir emportés tous les ornemens qu'on pouvait transporter : le reste de ces substructions fut bâti exprés par Titus, et il se fait bien reconnaître par le manque de tout ornement, et particulierement par la correspondance qu'on y remarque avec la direction des thermes superieurs ; et surtout on remarque que les substructions de Titus pour servir à l'édifice superieur ne sont en angle droit avec le bâtiment Néronien que lorsqu'il s'agit de fermer quelqu'une des cours interieures de ce même bâtiment afin d'offrir une surface d'un niveau égal à l'édifice des Thermes. La planche 43 nous donne la vue de l'exterieur de ces substructions : la planche 44 nous montre leur interieur qui faisait jadis partie de la maison Neronienne, où reste encore la décoration primitive des peintures qui d'après l'opinion commune servirent d'exemple à l'immortel Raphaël pour ramener le bon goût dans les ornemens.

PL. XLV. XLVI.

Bien plus étendus que ceux de Titus furent *le Thermes Antoniniens*, ainsi nommés parcequ'ils furent érigés par l'empereur Antonin Caracalla en six années en les supposant commencés dès la mort de Sévère, et achévés la dernière année de la vie d'Antonin. Ils sont les plus conservés parmi les Thermes, et les seuls qui nous donnent une idée exacte de leur distribution. Leur

plan est un carré parfait d'environ 1150 pieds anciens de chaque côté. On reconnait encore la séparation du corps exterieur du corps interieur, ou bien l'espace intermediaire suspendu: et dans le corps interieur on retrace bien parmi les autres parties les deux palestres ou cours pour les exercices gymnastiques environnées de portiques, la salle du centre qu'on appelle par convention la *pinacotheca* et la grande piscine qui eut aussi le nom de cella soleaire percequ'elle avait le plafond soutenu par des grilles de bronze qui s'entrelaçaient. La pl. 45 nous offre une vue de la salle centrale, et la pl. 46 nous montre la cella soleaire dans toute son étendue.

PL. XLVII.

Les restes des *Thermes de Dioclétien* sont aussi magnifiques: ils furent bâtis pendant le regne de Diocletien et Maximien, et furent achevés et dédiés par leurs successeurs Constance et Maximin. Leur étendue égale celle des Thermes Antoniniens puisqu'ils ont 1100 pieds anciens de largeur et 1200 de longueur: cependant leur capacité fut double, puisque pendant que les thermes Antoniniens pouvaient contenir 1600 personnes pour se baigner, ceux-ci en contenaient 3200. En effet leur étendue est immense lorsqu'on se rappelle que la place très-vaste dite de *Termini*, les greniers publics, l'église et le monastère de la Chartreuse, beaucoup de maisons plebéiennes, et plusieurs jardins très-étendus sont dans les limites de cet édifice. Quoique moins ruinés que ceux de Titus ils sont moins réconnaissables que ceux de Caracalla; mais ils conservent presqu'intacte la salle centrale ou la pinacotheque reduite aujourd'hui en église de S. Marie des Anges par Buonarroti. La vue nous montre le côté meridional du corps interieur qui est la partie la moins defigurée: la coupole appartient à l'ancienne salle ronde qui sert maintenant de vestibule à l'église de S. Marie des Anges.

PL. XLVIII.

Le mont Palatin peuplé par Evandre, siege de la Rome primitive de Romulus, et centre de la puissance romaine est le sujet de cette planche: la vue a été prise d'un des arcs du petit corridor superieur du Colisée. Le couvent des Cordeliers reformés, et les ruines informes du Palais Imperial entremêlés à des cyprès funeraires sont les seuls objets de quelqu'importance qui de ce

point se présentent à la vue. Cependant aucune vue peut contester à celle-ci l'amenité et l'importance historique.

PL. XLIX. L.

Quoique detruit le *Palais Imperial* conserve encore l'image de sa magnificence dans les restes grandioses qu'on en voit encore et qui avec très-peu d'exceptions ne sont que les restes de ses substructions. Parmi celles-ci les plus grandes et les plus imposantes sont celles qui soutiennent son angle méridional, et qui sont comprises dans le jardin anglais: ces ruines forment le sujet de la planche 49 qui les represente telles qu'on les voit dans la vallée du Cirque. La planche suivante montre la vue pittoresque de l'interieur des substructions dans les jardins Farnèses qui soutenaient l'angle septentrional du palais.

PL. LI. LII.

Ce qu'on a dit dans la description des planches des substructions des bains de Titus nous peut servir de trace à connaître celles-ci qui nous montrent deux chambres décorées avec richesse pour l'usage de quelque riche particulier ou de quelqu'un des premiers empereurs, et qui furent depuis reduites à l'usage de substructions dans les agrandissemens du palais. Les peintures de la voute comme l'on observa en parlant des chambres Néroniennes, ne pouvant pas être transportées furent abandonnées, et attirent encore l'attention des savans et des connaisseurs des arts; mais tout ce qui pouvait être mu fut transporté dans le changement d'usage de ces chambres. Remplies de decombres ces chambres furent deterrées en 1735 et reçurent le nom arbitraire de Bains de Livie.

PL. LIII.

On éleva ce magnifique mausolée sur la voie Appienne à Cécile fille de Quintus Metellus Creticus, et femme de Crassus. C'est un des monumens les plus conservés, qui par sa forme circulaire, les arbres et les plantes qui en couvrent la partie ruinée mérite d'être regardé comme un des restes les plus pittoresques qu'on voit encore. Le mausolée rond s'élève sur une haute substruction carrée bâtie dans un sol inégal et adhérant à la route: il finissait en une coupole de forme spherique, renforcée

par des dégrés. Construit en morceaux de lave basalthique il était revetu de gros blocs de travertin: dans les tems barbares on emporta ceux qui revêtissaient la substruction carrée: du tems de Sixte V. on enleva ceux qui manquent au mausolée rond: la coupole était deja ruinée vers la fin du XIII. siècle, lorsque la famille Caetani le reduisit en forteresse. A' cette époque appartiennent la construction crénélée qu'on voit sur le mausolée, les murs d'enceinte, l'église et le palais attaché au tombeau, ouvrages qui furent demantelés peu après leur construction p r l'empereur Henri VII. Il faut remarquer que l'inscription et sa frise qui est ornée de bucrânes et de festons, sont en marbre qu'on voit ici employé pour la première fois. La vue est prise du côté du sud, et laisse entrevoir les constructions des Caetani qui liaient le mausolée au palais.

PL. LIV.

La *pyramide de Caius Cestius* fils de Lucius Preteur, Tribun du peuple, Septemvir des Epulons est le monument sepulcral mieux conservé de Rome ancienne, et peut-être placé parmi les plus magnifiques puisque c'est un édifice de 113 pieds de Paris de hauteur, et de 276 pieds de circonference, entierement revêtu de marbre de Carrara. L'époque de sa construction coïncide avec le regne d'Auguste. L'histoire de ce personnage nous est inconnue, et nous ne savons de lui qui les titres qu'on lit dans l'inscription. On n'employa que 330 jours dans sa construction d'après ce qu'on lit sur la pyramide même. Tout recemment elle a été nettoyée et fouillée autour par ordre du pape Pie VII. Dès l'année 1663 Alexandre VII. l'avait restaurée, et l'avait faite fouiller, et à cette époque on fit élever aux angles les deux colonnes qu'on y trouva et qu'on y voit encore.

PL. LV.

Le monument de Cecile Metella paraît avoir servi d'exemplaire à Hadrien pour construire son Mausolée, puisqu'à l'éxception de l'immensité du bâtiment et de la richesse des ornemens dans le reste il y a une grande analogie, se reduisant à un grand soubassement carré surmonté d'un corps de forme ronde qui finissait en une coupole spherique renforcée par des dégrés. Tout était revêtu de marbre de Paros: sur le soubassement on voyait pour

décoration un rang de festons et de bucrânes : le corps rond était orné de pilastres, sur lesquels était un entablement. Les angles du soubassement carré avaient des statues et le sommet de la corniche en était aussi couronnée. Reduit en forteresse avant le VI. siecle, il fut exposé à tous les ravages de ceux qui le défendaient, et de ceux qui l'attaquaient; mais les plus grandes ruines qu'il subit furent celle du VI. siecle lorsque les Grecs se servirent des statues pour les lancer contre les Goths, et celle du commencement du XV. siecle, lorsqu'il fut reduit par les Romains dans l'état d'avilissement où il se trouve en emportant tout le revêtissement en marbre, et tous les ornemens qui y étaient restés. Des recherches qu'on a entrepris l'année 1823 ont fait reconnaître son ancienne route interieure qui de la porte du mausolée par un plan incliné conduisait à la chambre funeraire placée dans le centre superieur: le pavé de cette route était en mosaique blanche, les murs revêtus d'une belle maçonnerie en brique étaient plaqués de jaune antique. D'autres recherches qu'on y fait actuellement peut-être meneront à la decouverte des tombeaux mêmes des empereurs.

PL. LVI.

Cette planche nous offre la vue du rocher du Capitole qui domine la rue de *Tor de' Specchi*, et qui est une continuation du fameux *rocher* dit de Carmenta ou *Tarpéien*. Quoique le point d'où l'on précipitait les coupables de crime d'état, fût plus vers le sud audessus de l'auberge du Bufle, où était la porte Carmentale, cependant on a choisi celui-ci comme le plus pittoresque.

PL. LVII.

La Basilique de S. Pierre au Vatican est sans contredit le temple moderne plus grand et plus somptueux. La place trèsvaste qui le précède a 1073 pieds de longueur: le temple même en a 571 de longueur et 417 de largeur. Son plan est celui d'une croix latine surmontée dans l'intersecation d'une coupole de 424 pieds de hauteur et de 130 pieds de diamètre. Il serait trop long de vouloir en donner une description; cependant il suffit de rappeller que pendant trois siècles les artistes les plus fameux des tems modernes y ont travaillé, et que les depenses de la constru-

ction et des embellissemens sans compter l'entretien annuel ont monté à 55 millions de piastres.

P L. LVIII.

Cette Basilique à l'honneur de l'apôtre S. Paul a été érigée par les empereurs Valentinien II. et Theodose, et a été achevée par Honorius. Restaurée par plusieurs papes, magnifique par les nombreuses colonnes dont 24 étaient de marbre violet a succombée à l'incendie fatal de la nuit 15 au 16 Juillet 1823, avec un grand dommage de l'histoire réligieuse et des arts. La façade est restée intacte: elle est ornée de mosaïques du XIII. siècle, et d'un portique moderne du Canevari.

P L. LIX.

Cette Basilique illustre par son ancienneté et par le surnom qui la distingue qui nous rappelle ce Plautius Latéran fameux complice de la conjuraison contre Néron, surpasse les autres en rang étant la cathedrale de Rome et du monde catholique. Quoiqu'on en fasse remonter l'origine à Constantin il ne nous reste aucun vestige de l'église primitive; mais moins la tribune, la confession, et quelque autre partie moins remarquable qui sont du XIII. siècle, dans la totalité elle est moderne depuis qu'en 1305 elle succomba aussi à un incendie. Sa façade qui est le sujet de cette planche a été refaite d'après les dessins du Galilei par ordre du pape Clément XII.

P L. LX.

Depuis que la Basilique de S. Paul est restée en proie aux flammes, celle de S. Marie Majeure érigée dans le IV siecle, contient plus de parties anciennes qu'aucune autre basilique de Rome, puisque la nef du milieu, moins la régularité qu'on a donné aux colonnes, et quelques autres ornemens modernes est encore l'ancienne, comme les mosaïques qui représentent des histoires de la Bible le prouvent. Ces mosaïques qu'on voit disposées le long de la même nef dans l'attique ont été faites par ordre du pape Sixte III. prédécesseur de S. Leon le Grand, qui mourut en 440. La façade a été renouvellée par le pape Benoît XIV. telle que la planche actuelle la montre, d'après l'architecture de Ferdinand Fuga.

IMPRIMATUR

Si videbitur Reverendissimo Patri Magistro Sacri Palatii Apostolici.

C. M. Frattini Archiep. Philippensis Viceg.

Fr. Thomas Dominicus Piazza Ord. P. Mag. et Soc. Rev. P. M. S. P. A.

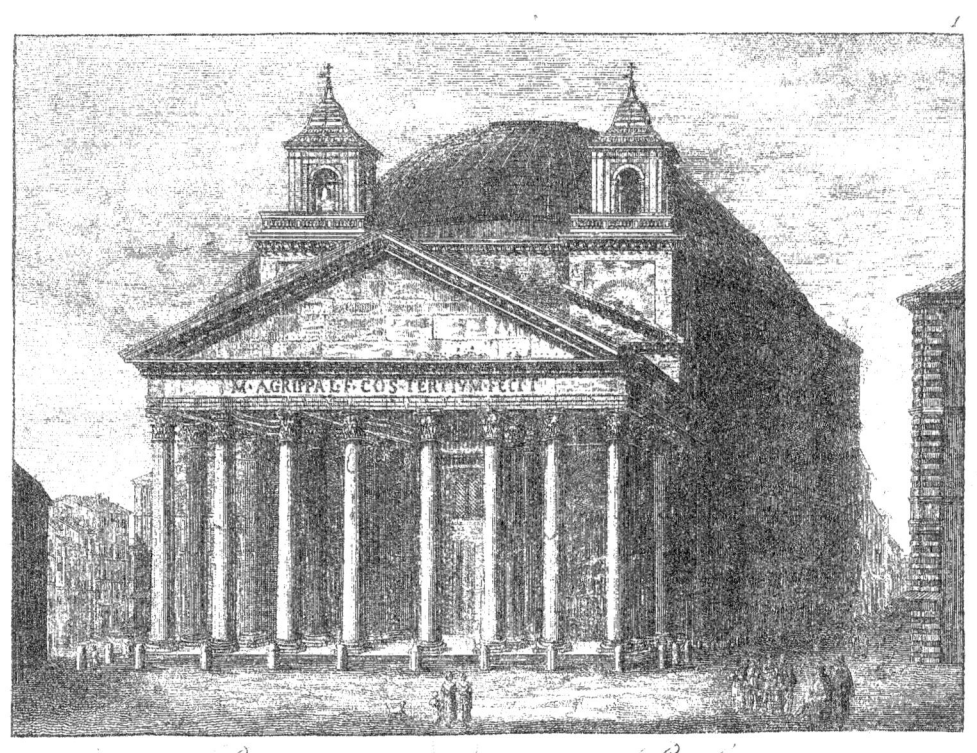

Panteon Panthéon

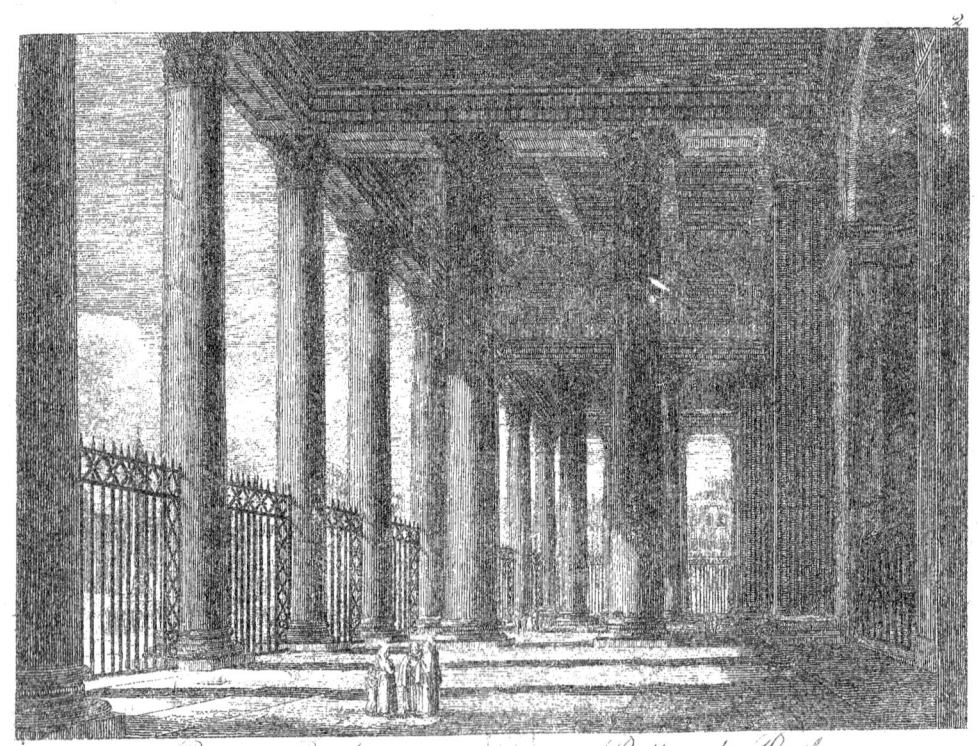

Pronao del Pantheon. Portique du Pantheon.

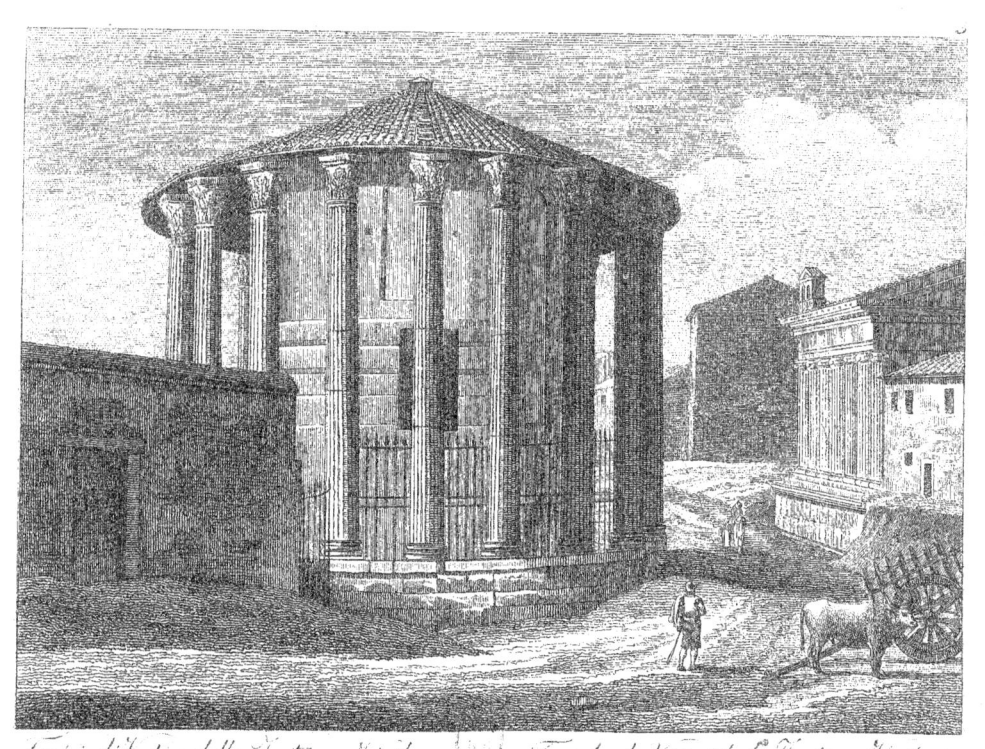

Tempj di Vesta e della Fortuna Virile. Temples de Vesta et de la Fortune Virile.

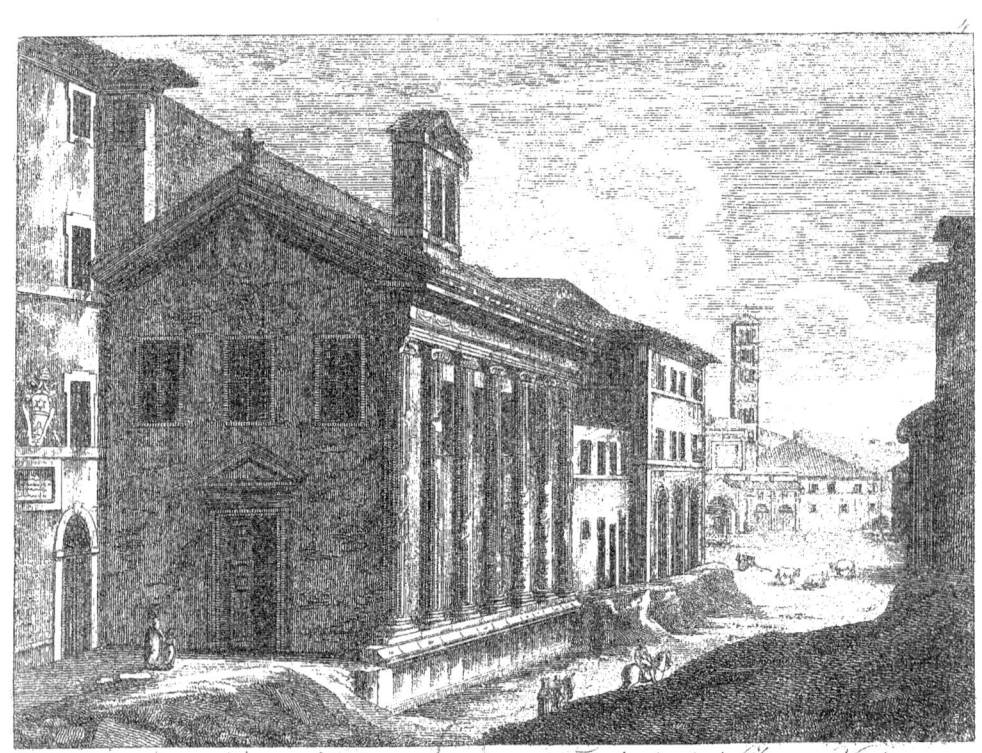

Tempio detto della Fortuna Virile. Temple dit de la Fortune Virile.

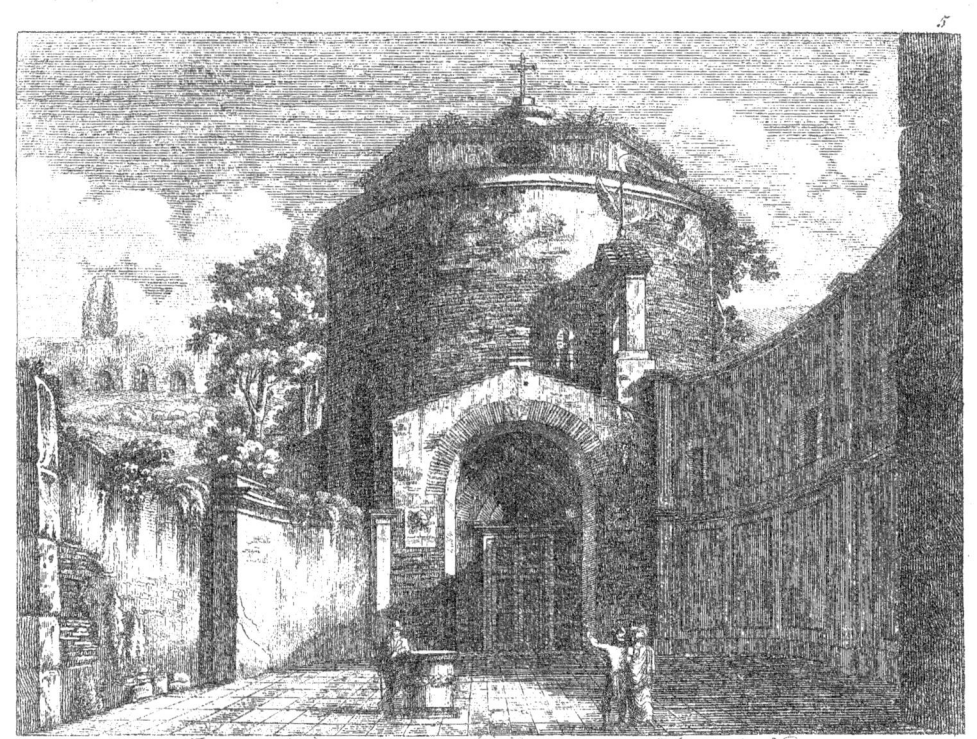

Tempio di Vesta
volgarmente detto di Romolo.

Temple de Vesta
vulgairement dit de Romulus

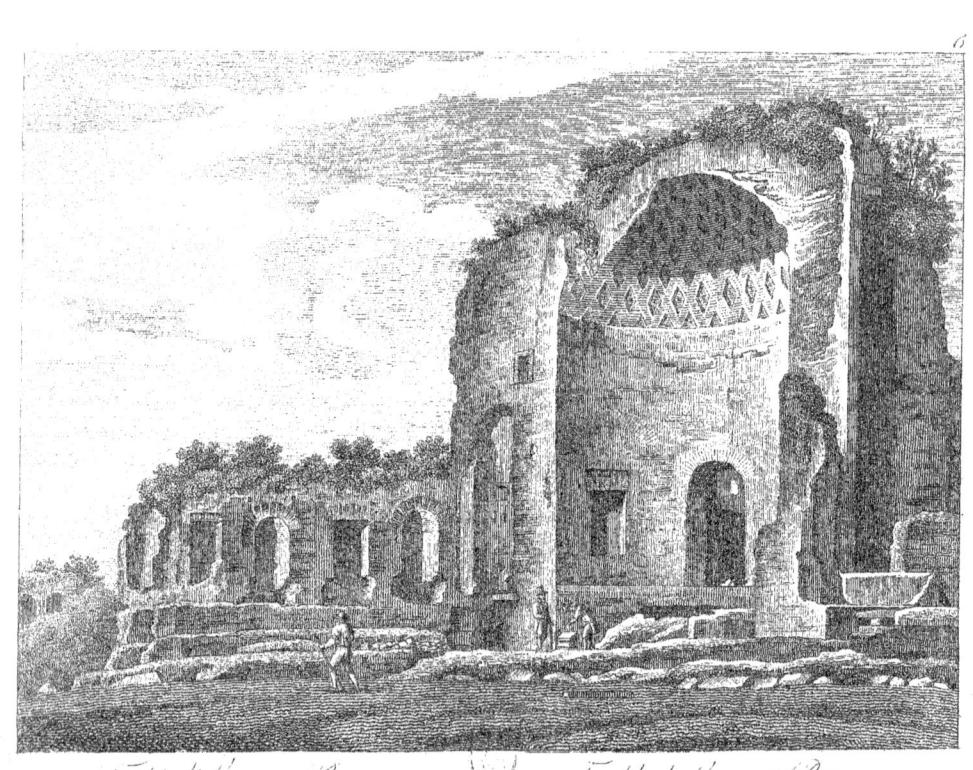

Tempio di Venere e Roma. Temple de Venus et Rome.

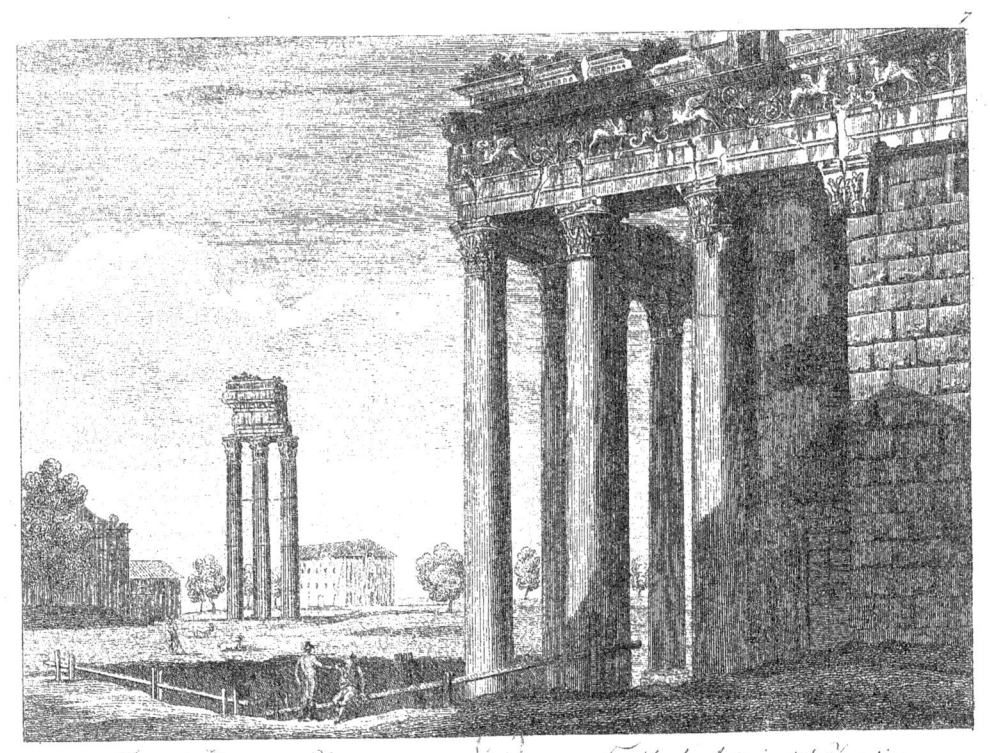

Tempio di Antonino e Faustina. Temple de Antonin et de Faustine.

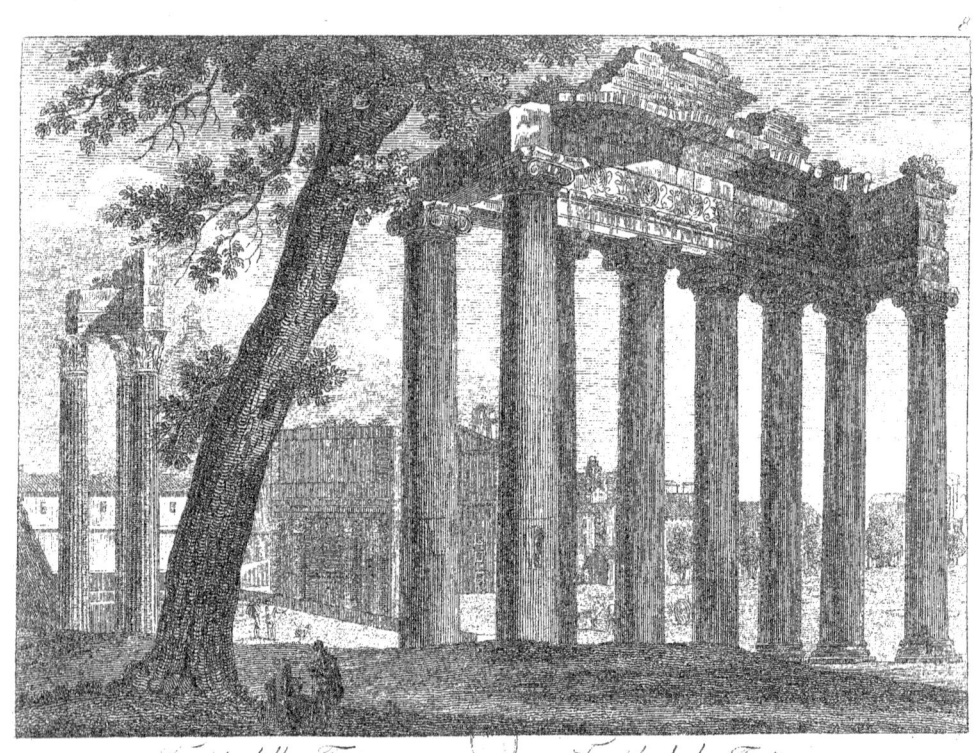

Tempio della Fortuna. Temple de la Fortune.

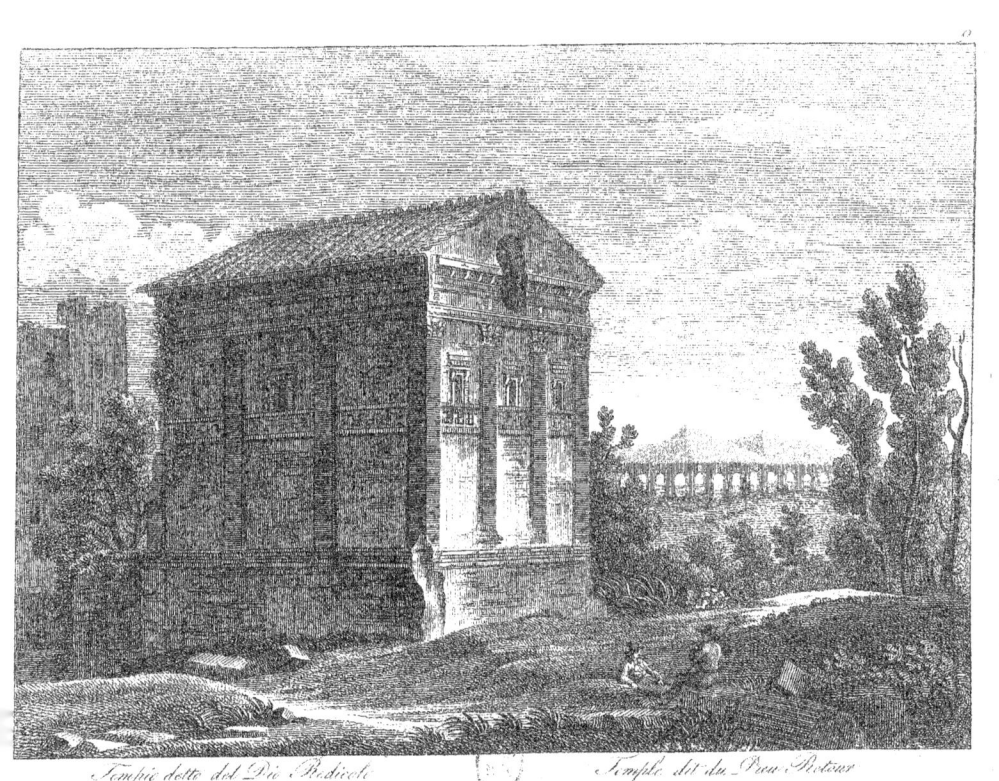

Tempio detto del Dio Redicolo. Temple dit du Dieu Retour.

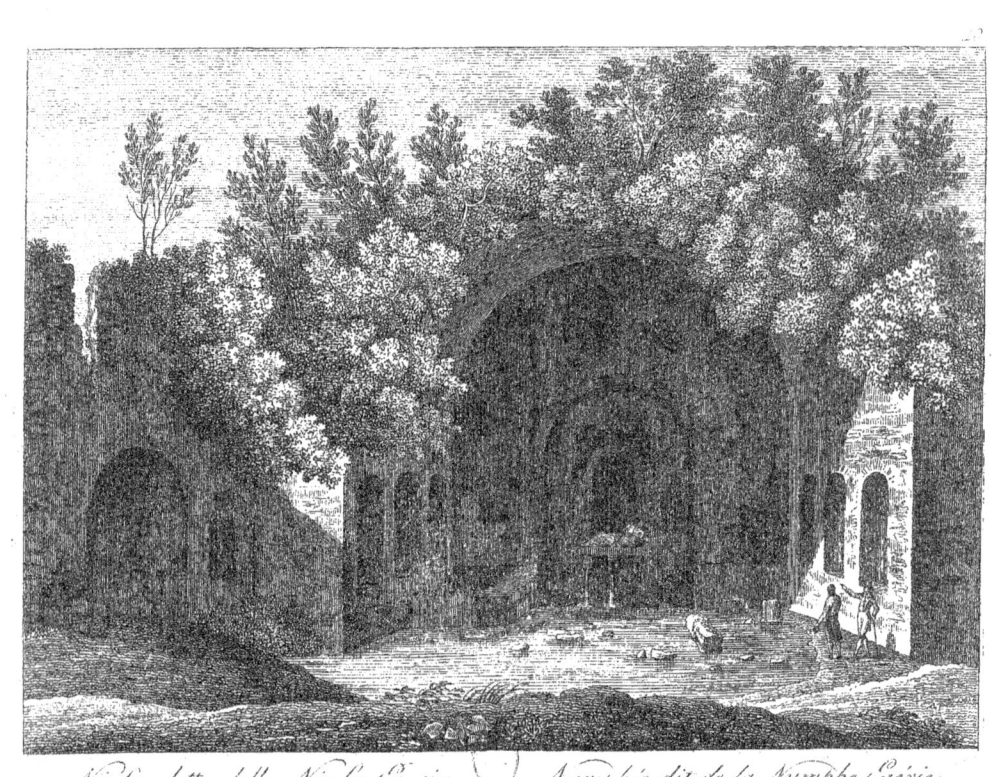

Ninfeo detto della Ninfa Egeria. Nymphée dit de la Nymphe Egérie.

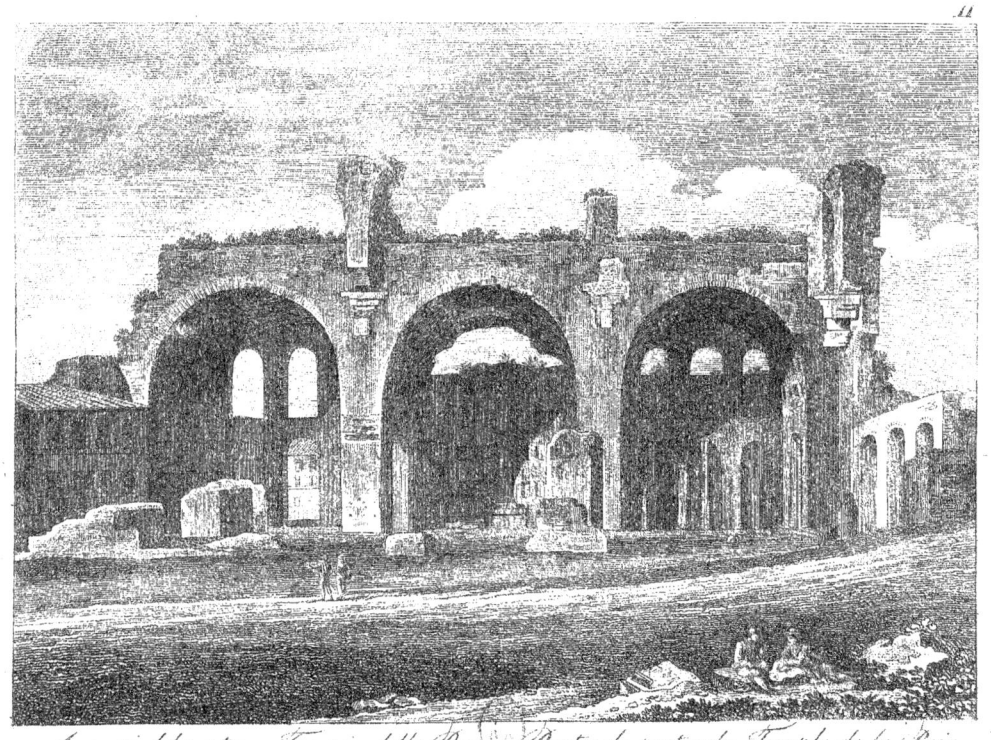

Avanzi del preteso Tempio della Pace. Restes du prétendu Temple de la Paix.

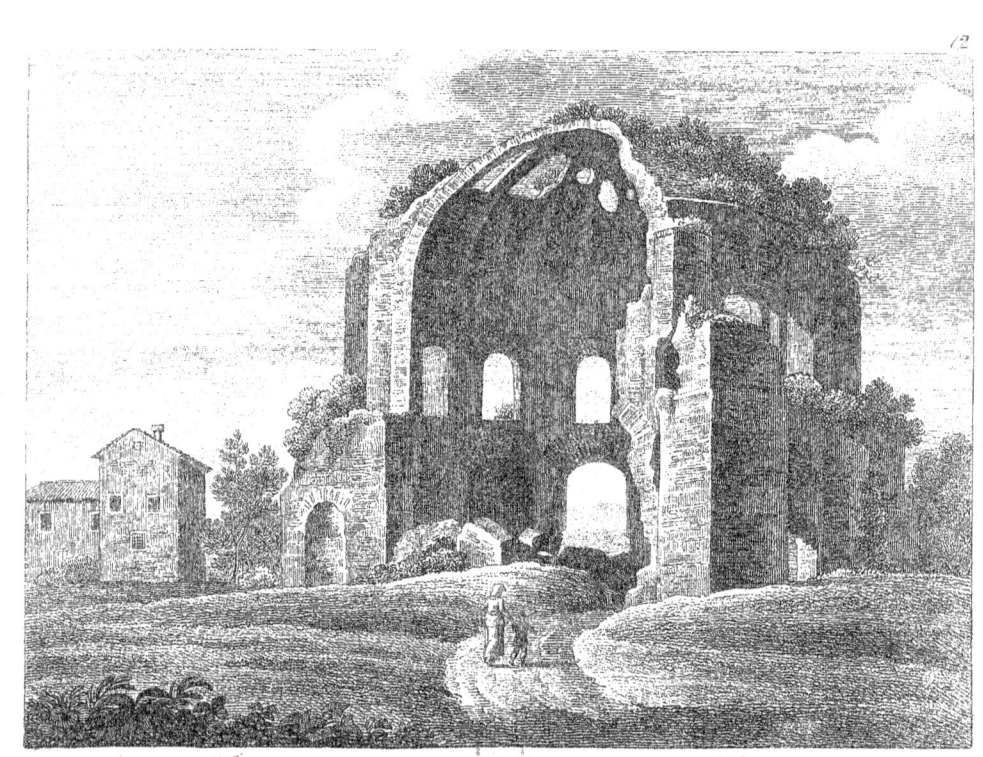

Avanzi del preteso Tempio di Minerva Medica. Restes du pretendu Temple de Minerva Medica.

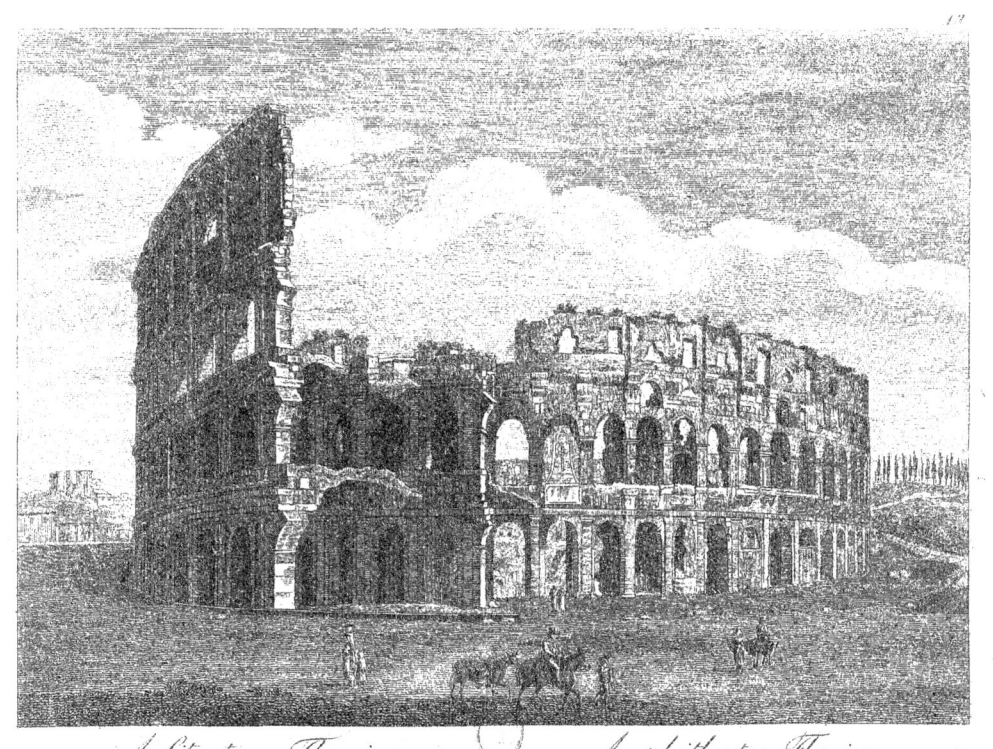

Anfiteatro Flavio — Amphithéatre Flavien

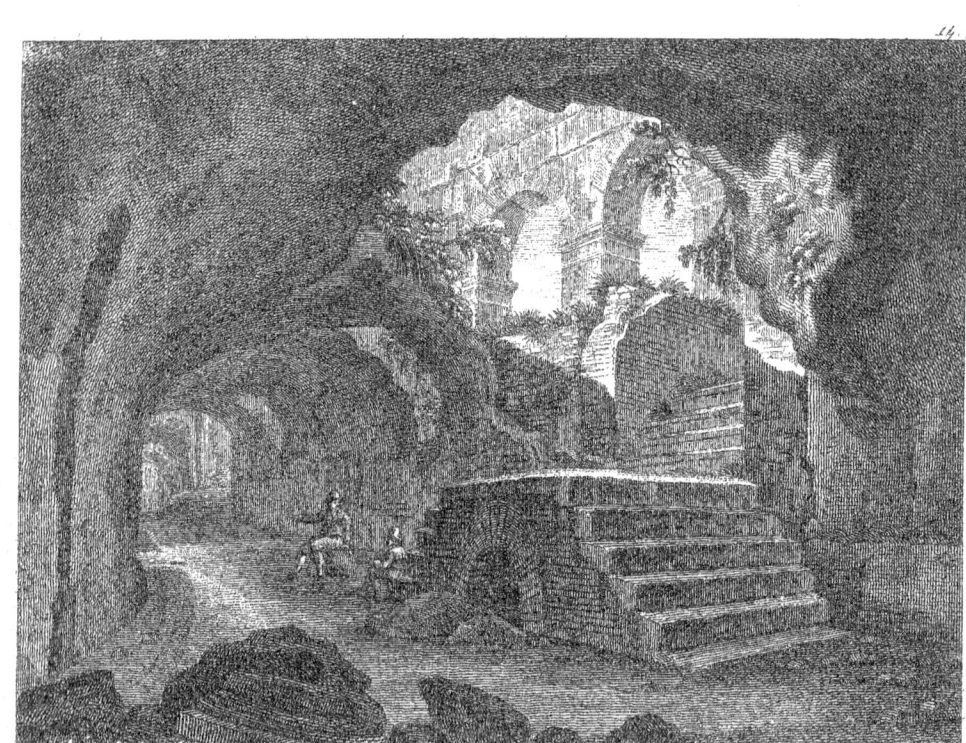

Ambulacro superiore nell'Anfiteatro Flavio. Ambulacre superieur dans l'Amphitheatre Flavien.

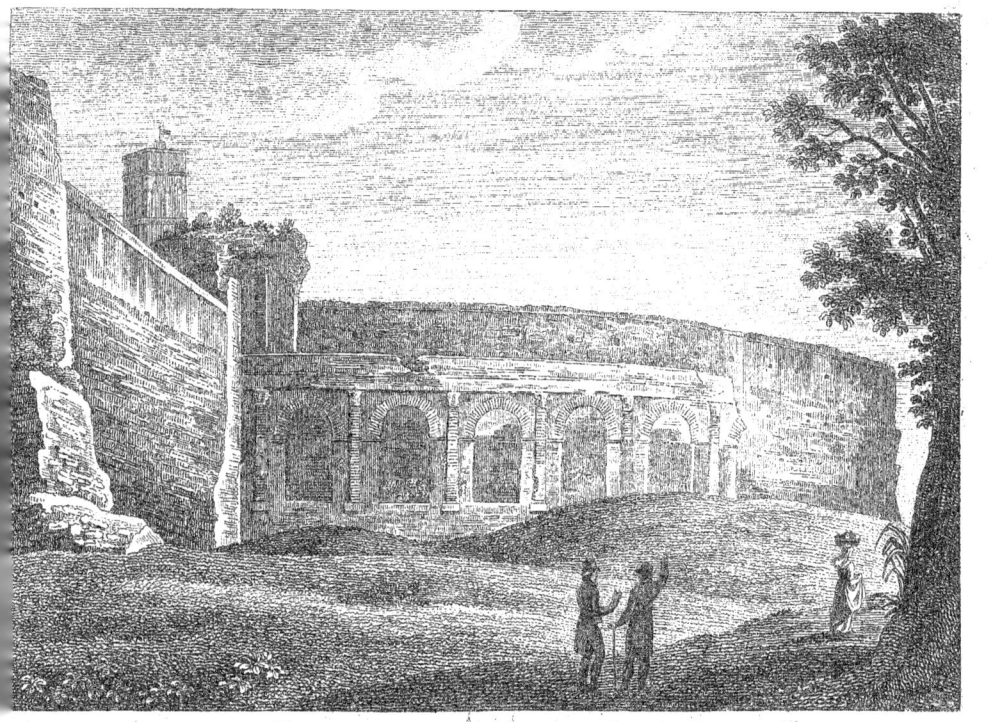

Anfiteatro Castrense. Amphitheatre Castrense.

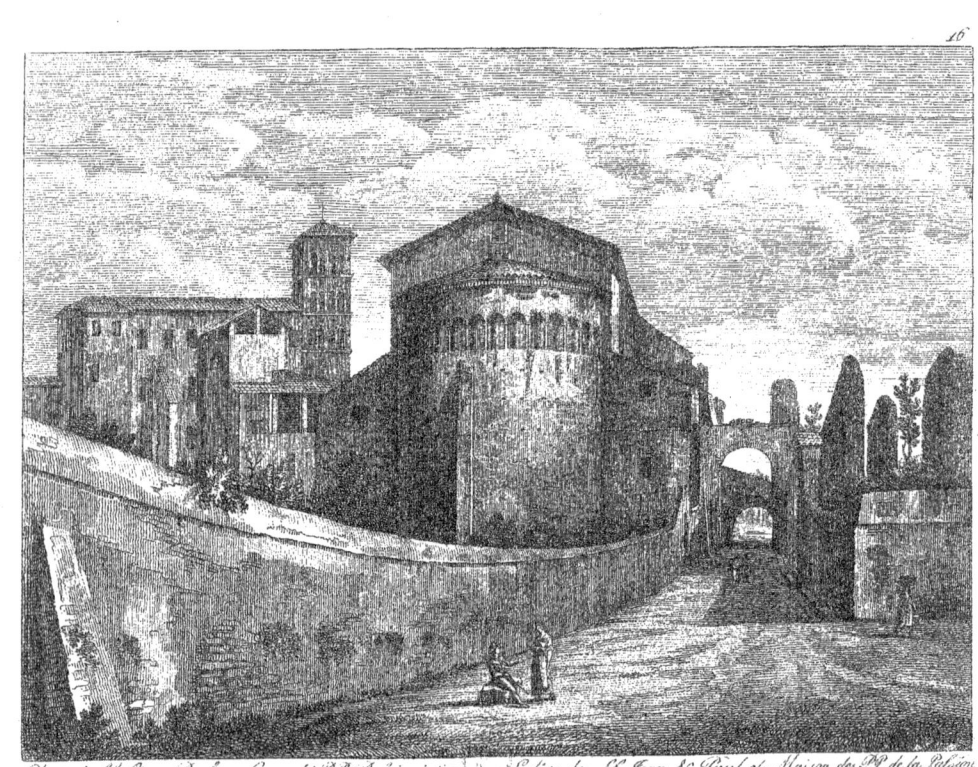

Chiesa di S. Gio. e Paolo e Casa de' PP. Passionisti fondata sul Serraglio di Domiziano.

Eglise des St. Jean & Paul et Maison des PP. de la Passion fondée sur le Serail de Domitien.

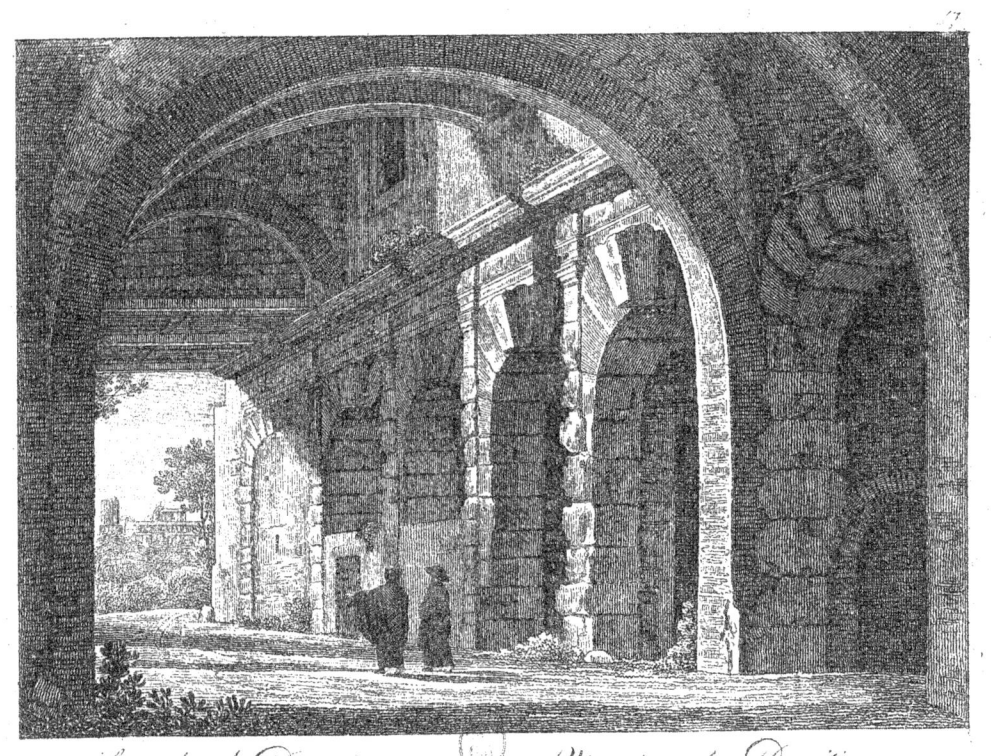

Serraglio di Domiziano Vivarium de Domitien

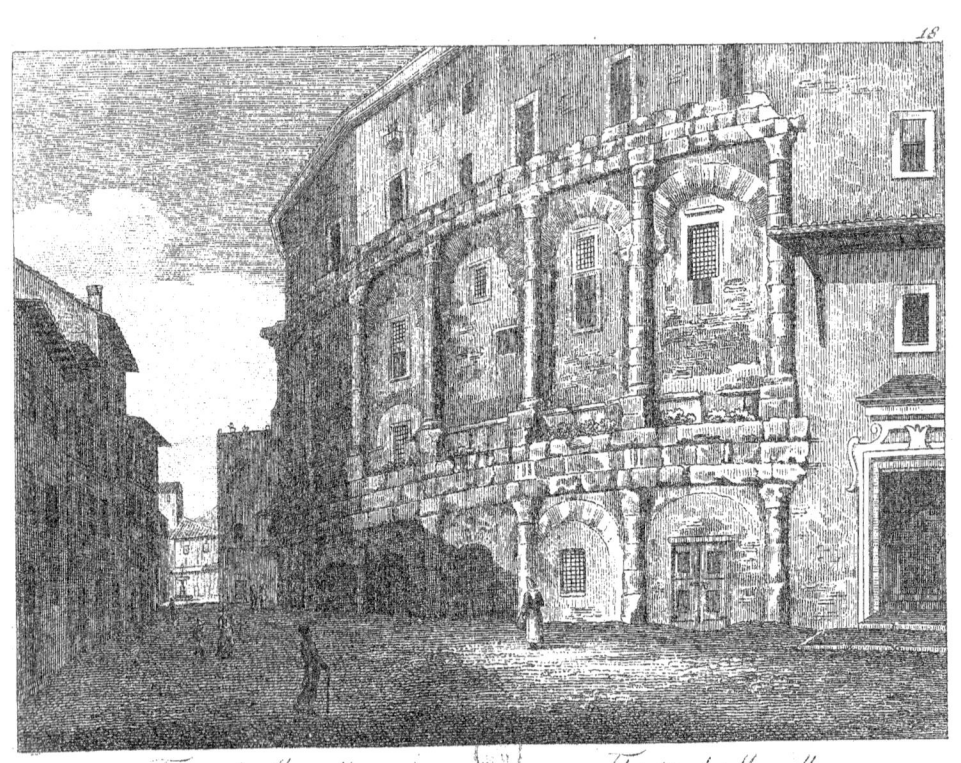

Teatro di Marcello — Théatre de Marcellus

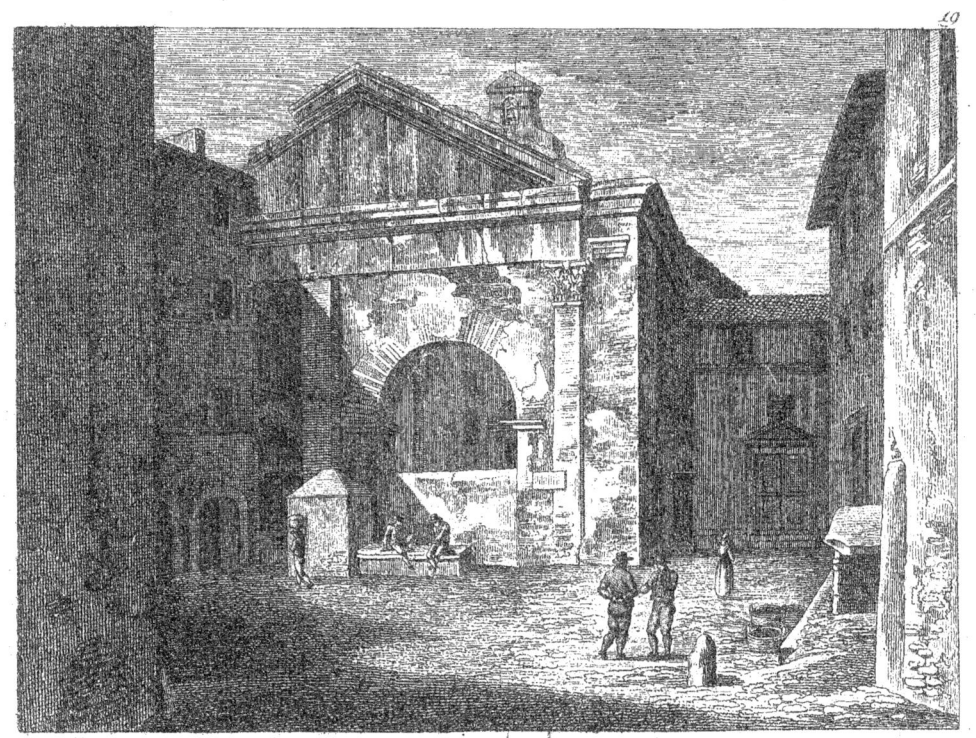

Portico di Ottavia. Portique d'Octavie.

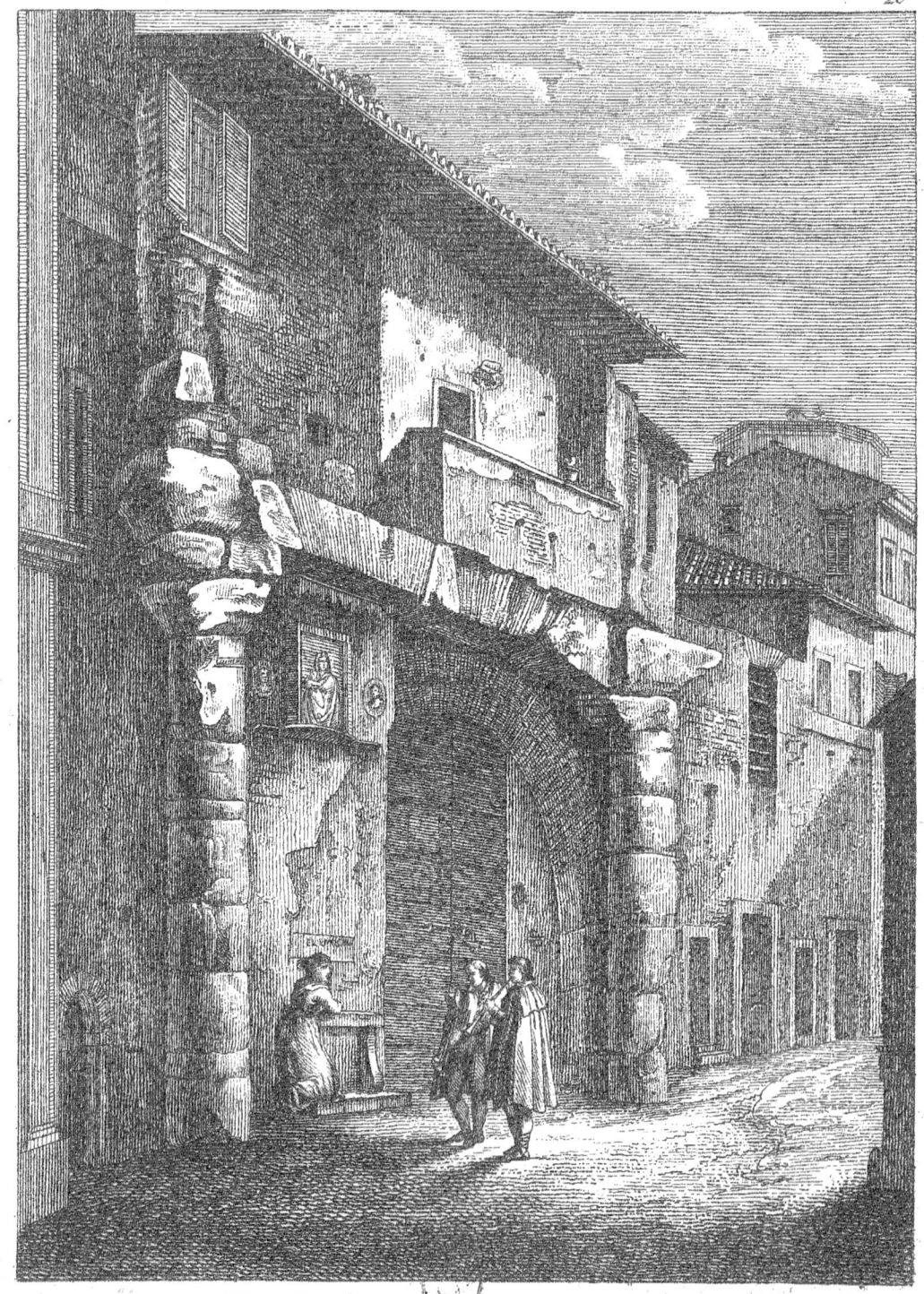

Avanzi creduti del Portico di Filippo. Restes qu'on attribue au Portique de Philippe.

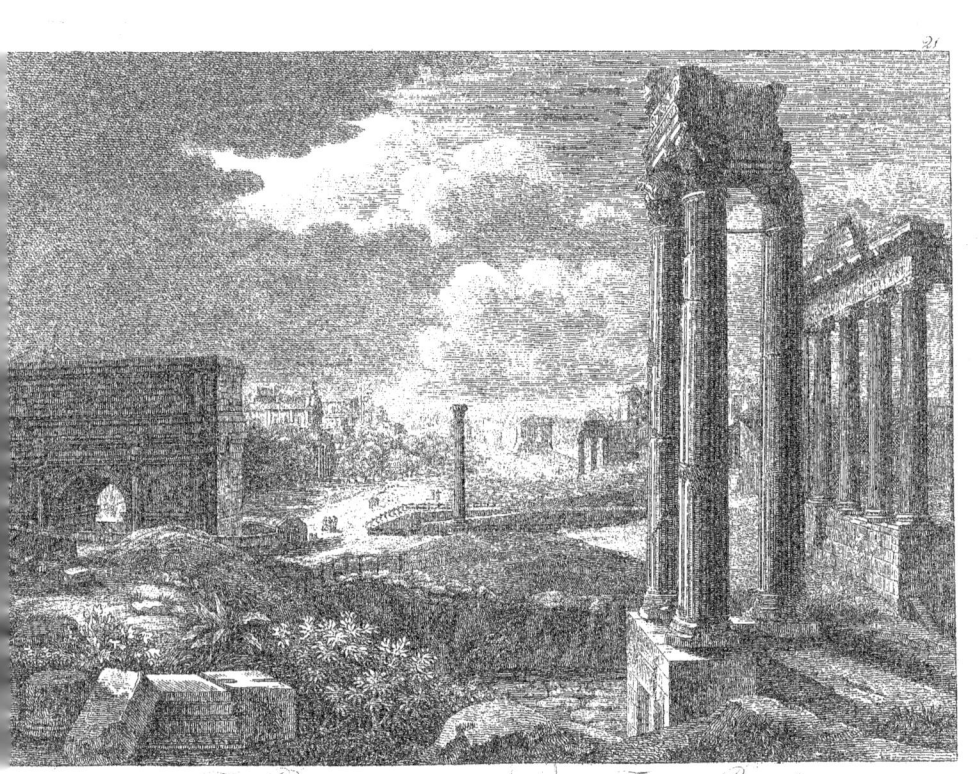

Foro Romano. Forum Romain.

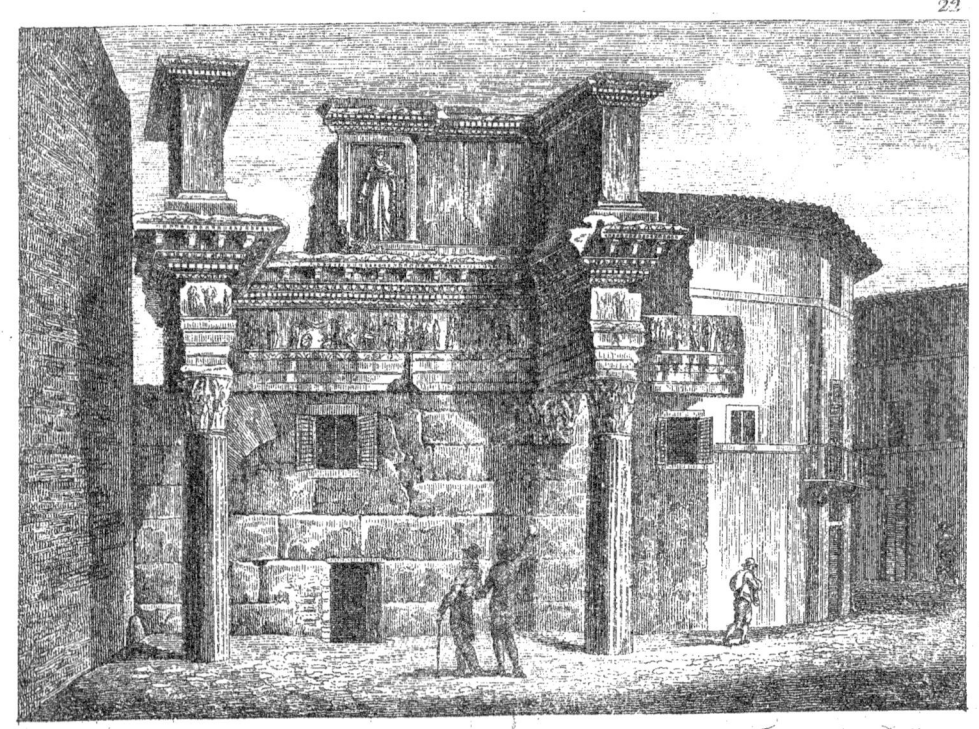

Avanzi del preteso Tempio di Pallade. Restes du prétendu Temple de Pallas.

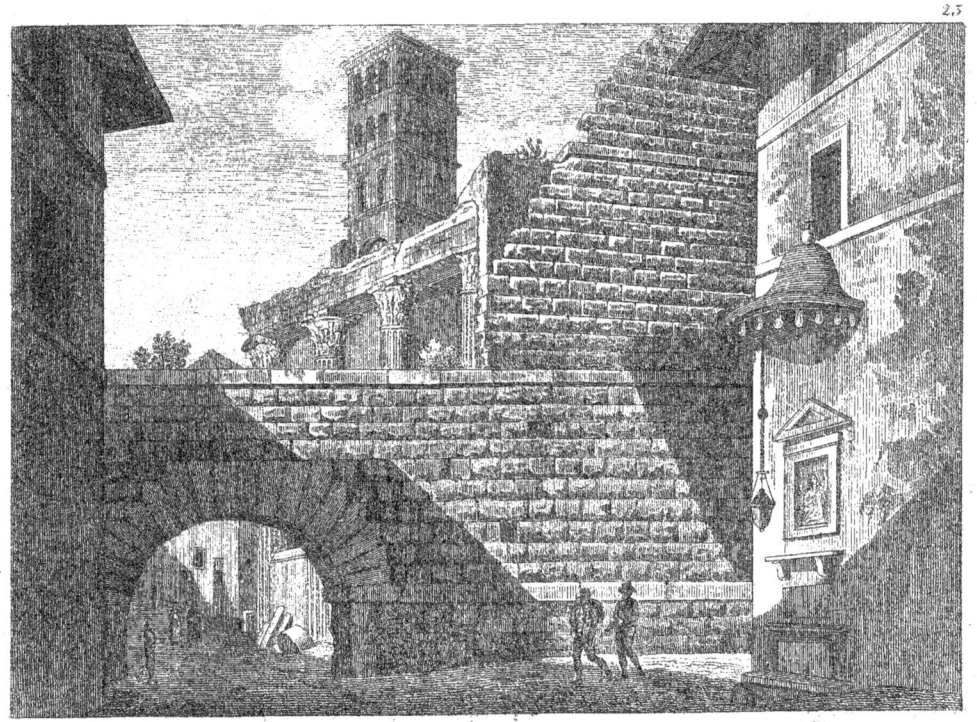

Foro di Nerva. Forum de Nerva.

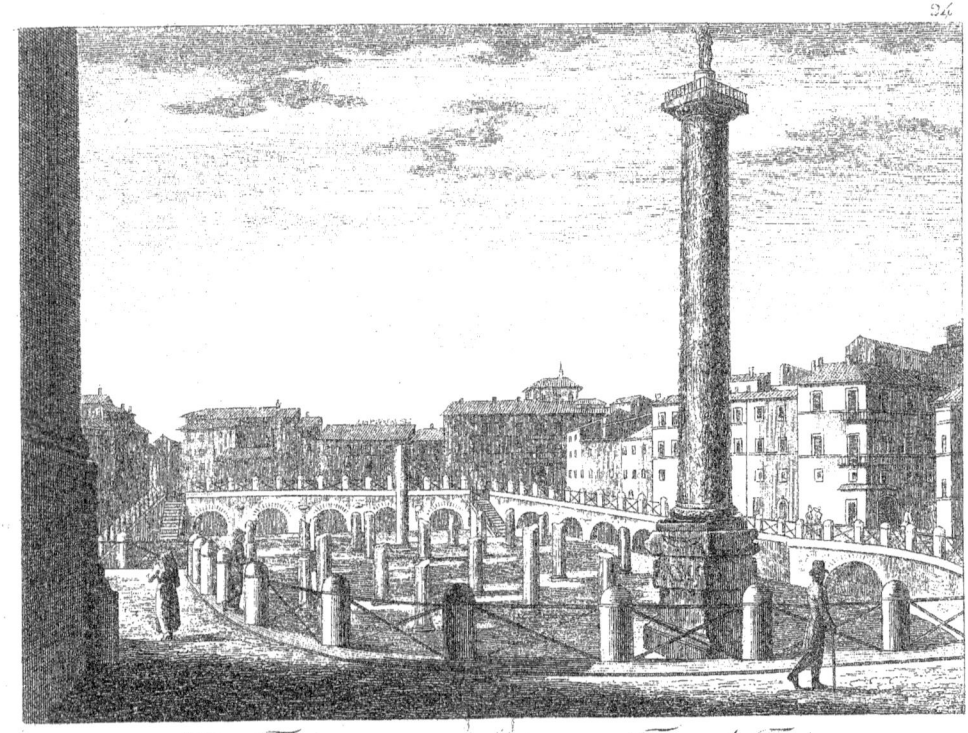

Foro Trajano Forum de Trajan

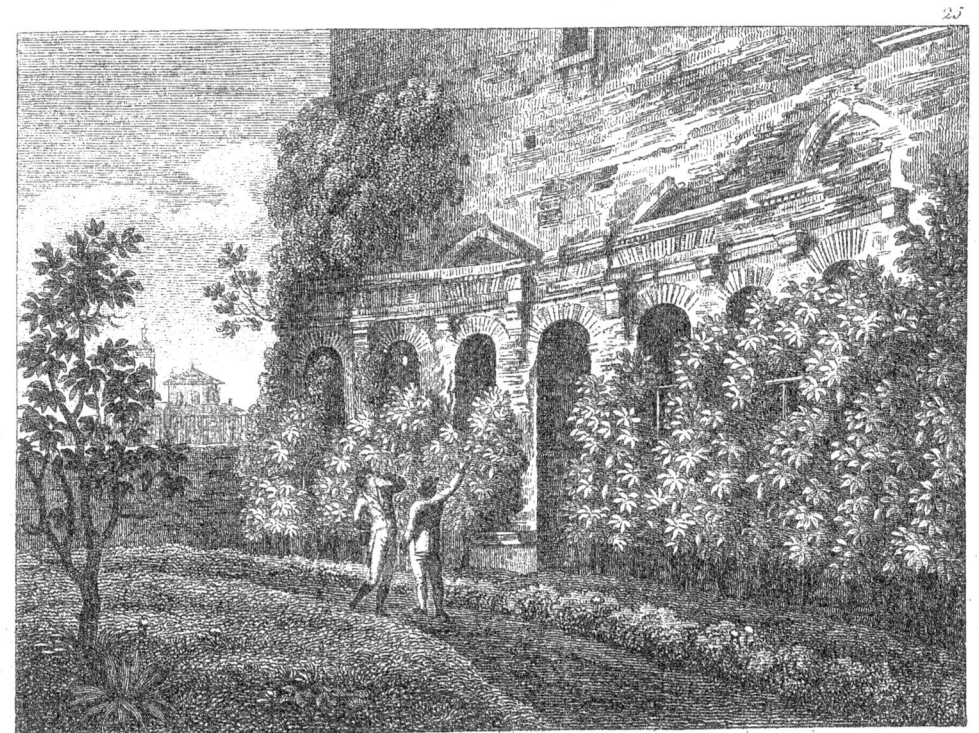

Sostruzioni del Quirinale dette volgarmente i Bagni di Paolo Emilio

Substructions du Quirinal vulgairement appellées les Bains de Paul Emile

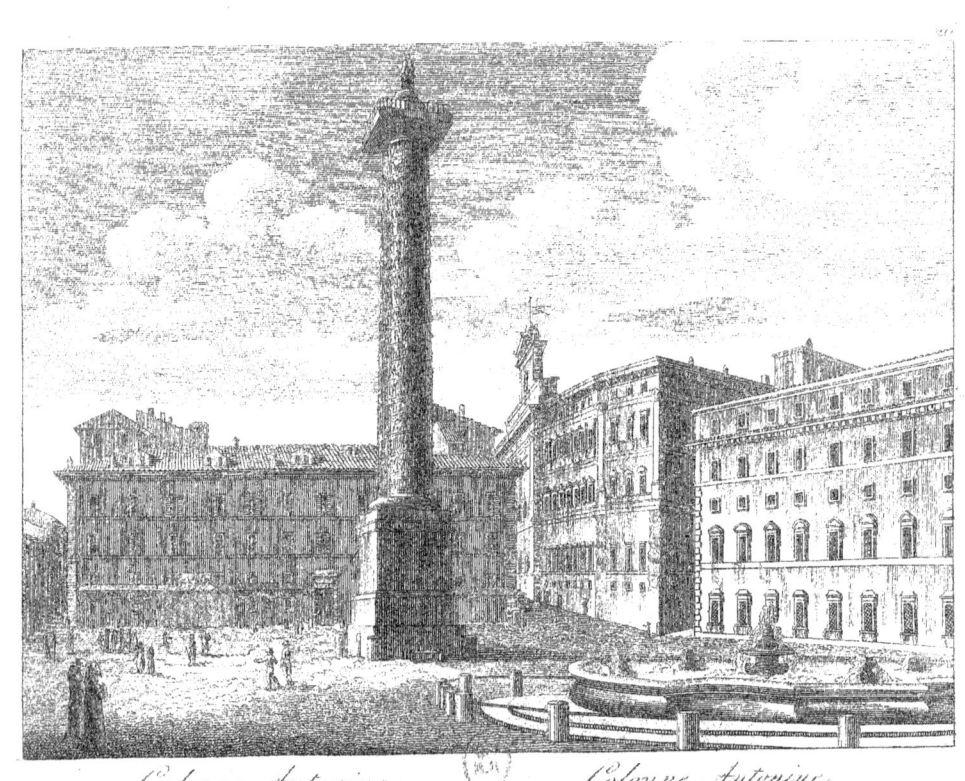

Colonna Antonina. *Colonne Antonine.*

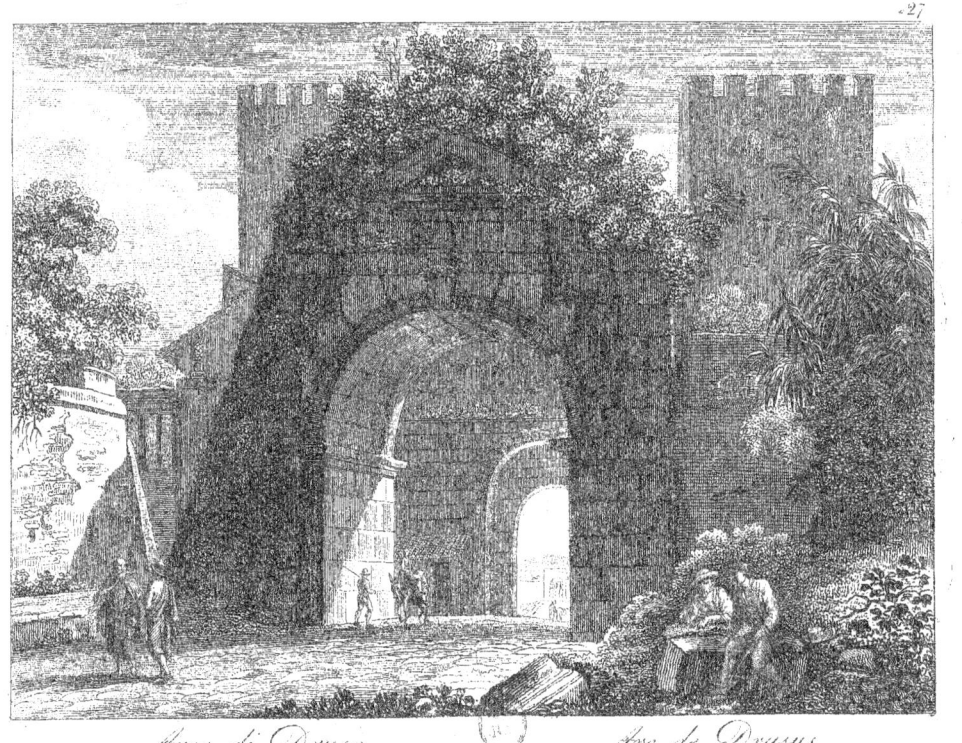

Arco di Druso — Arc de Drusus

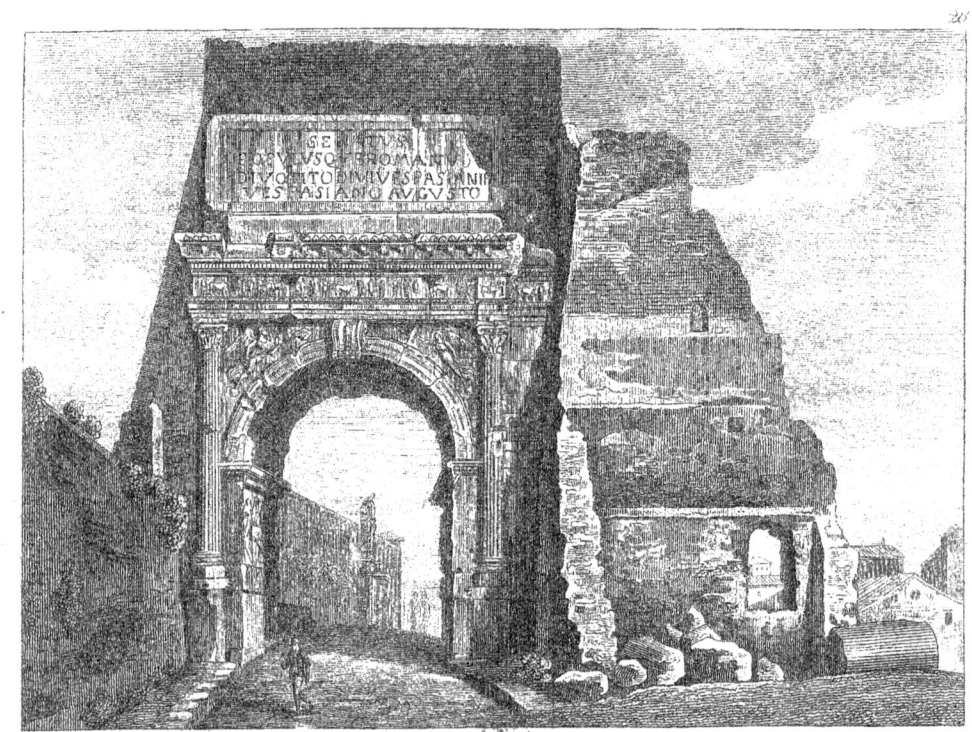

Arco di Tito nel 1822. Arc de Titus en 1822.

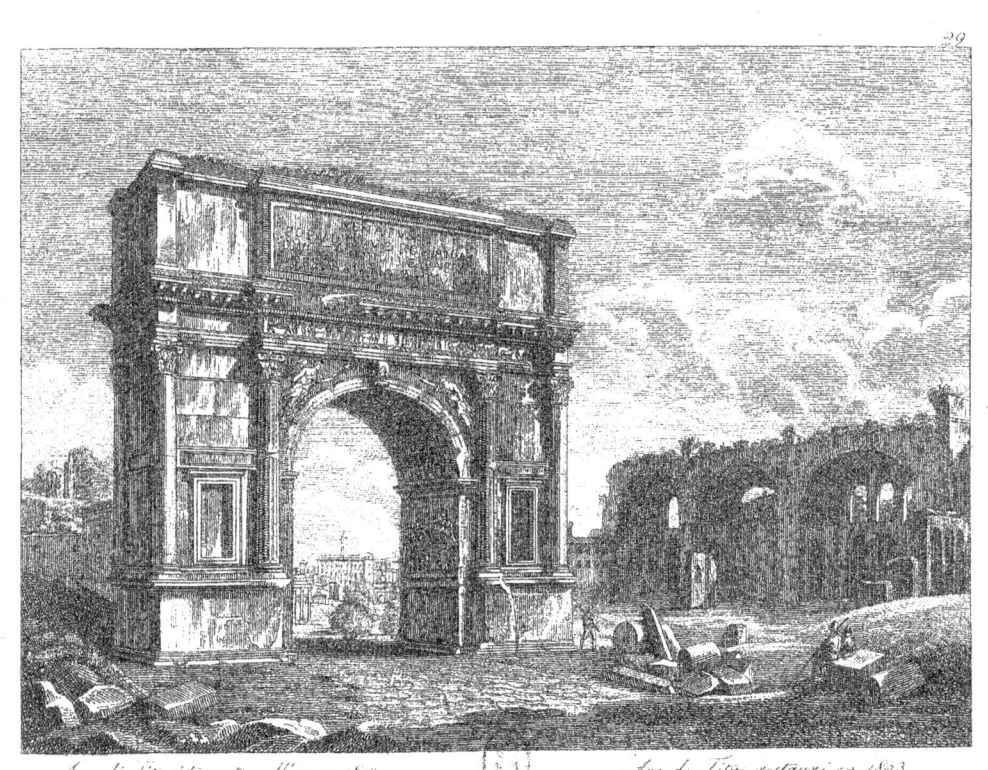

Arco di Tito ristaurato nell'anno 1823. Arc de Titus restauré en 1823.

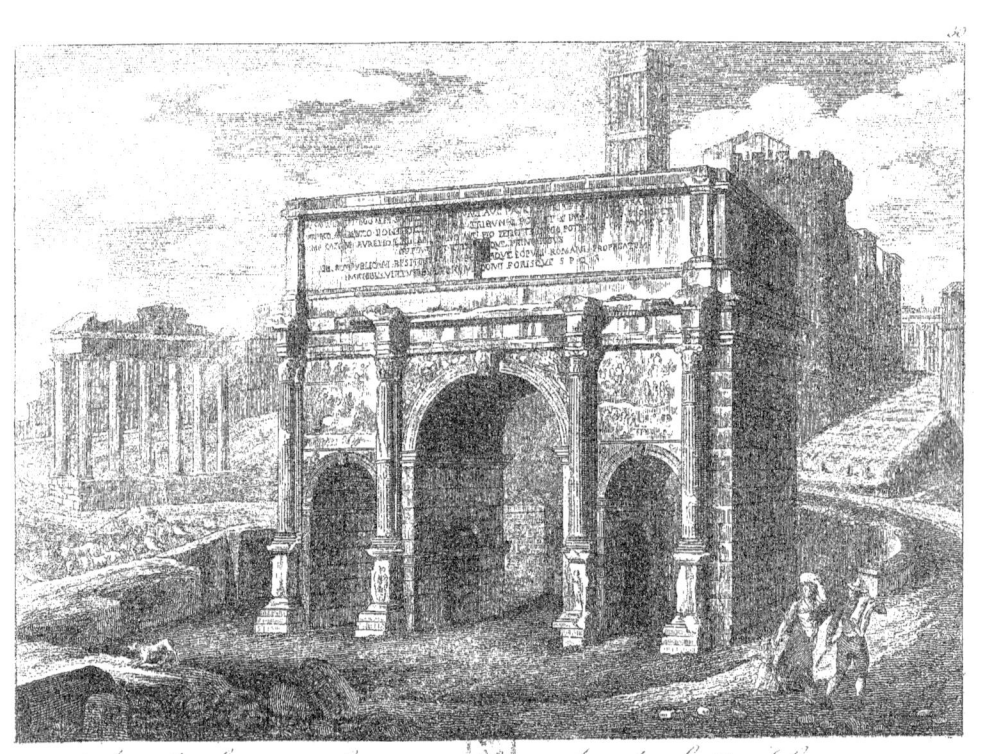

Arco di Settimio Severo. Arc de Septime Sévère.

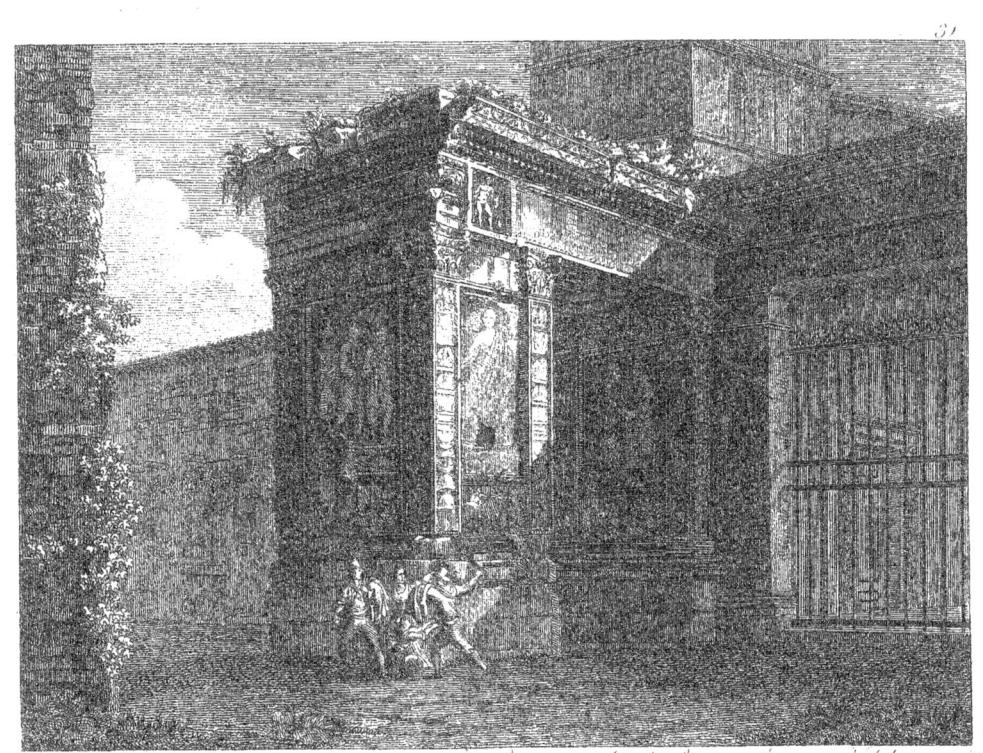

Arco di Settimio Severo al Velabro. Arc de Septime Sévère au Velabrum.

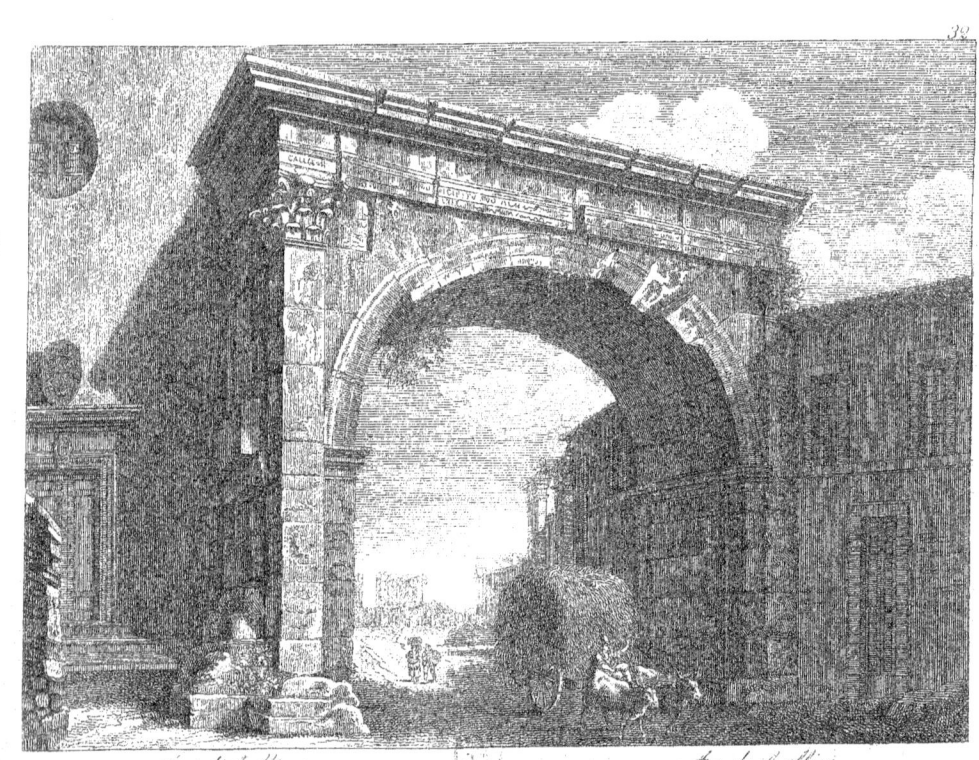

Arco di Galliano. Arc de Gallien.

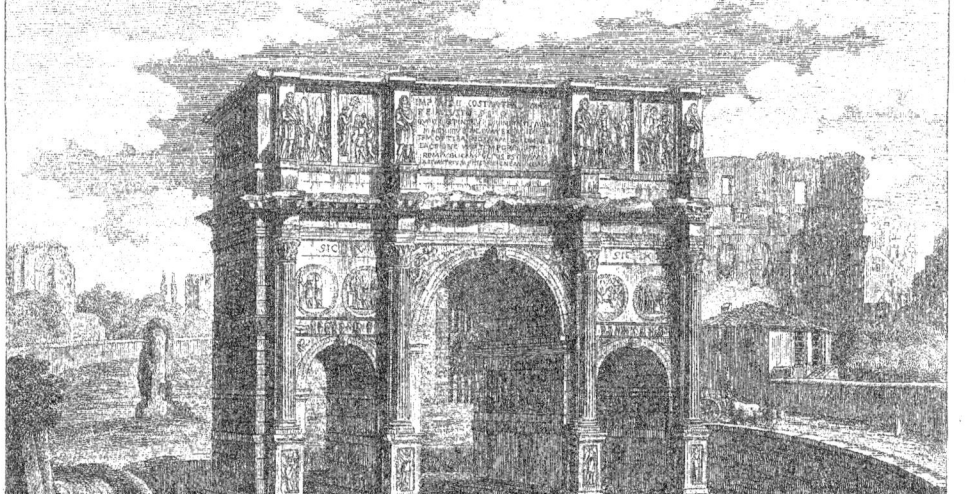

Arco di Costantino. Arc de Constantin.

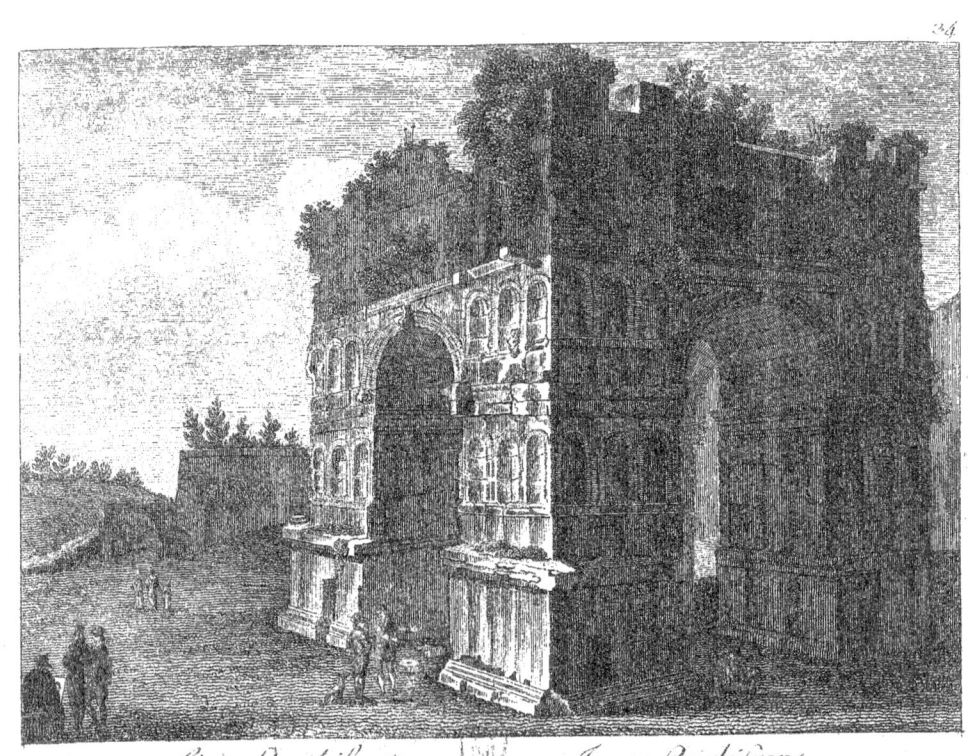

Giano Quadrifronte — Janus Quadrifrons

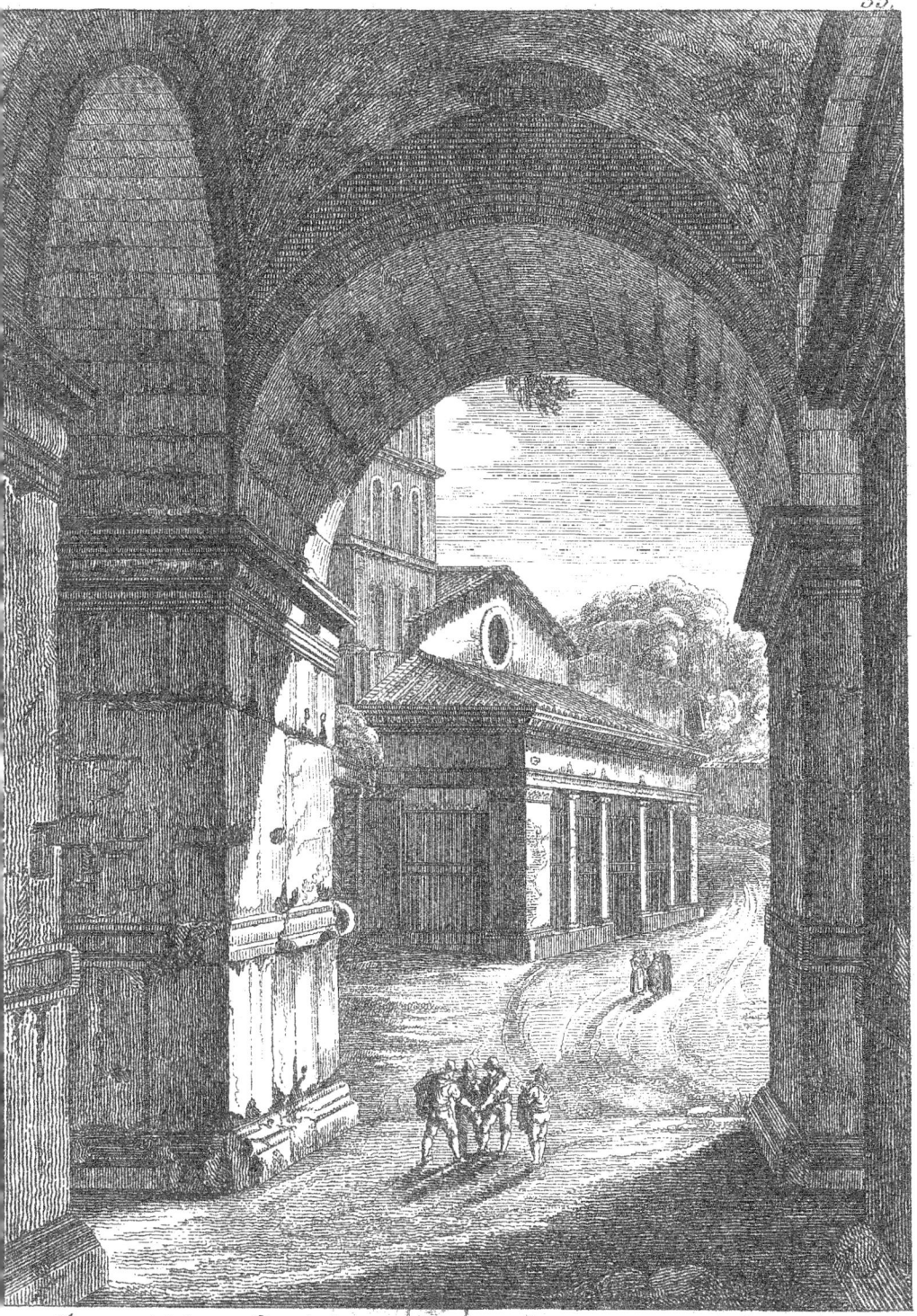

Interno del Giano Quadrifronte. Intérieur du Janus Quadrifront.

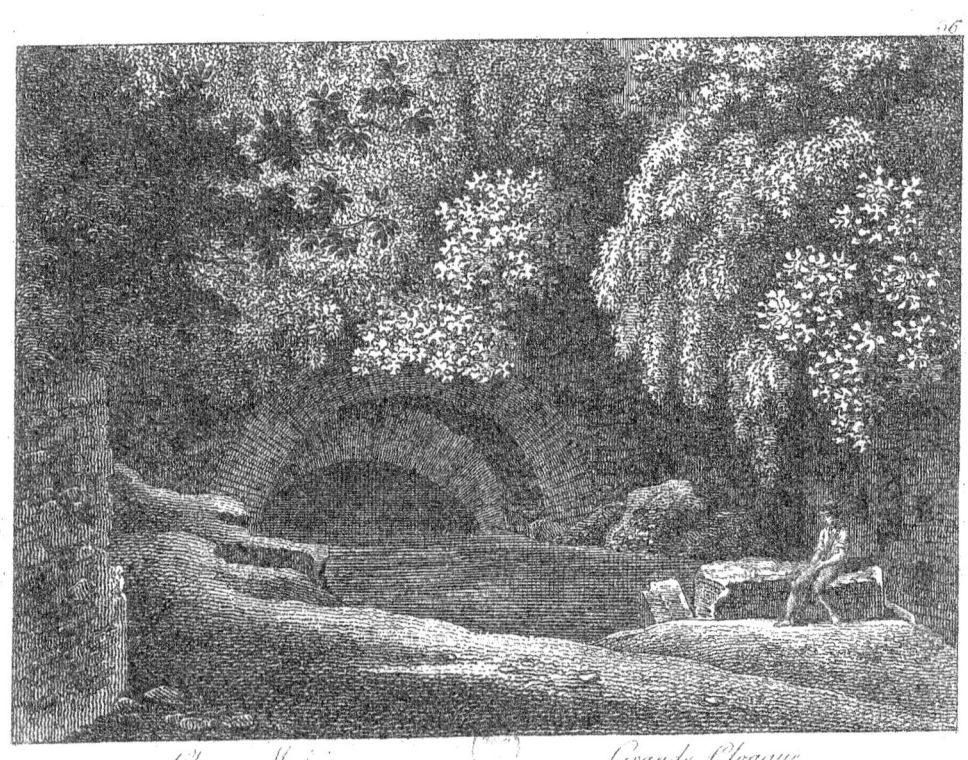

Cloaca Massima. Grande Cloaque.

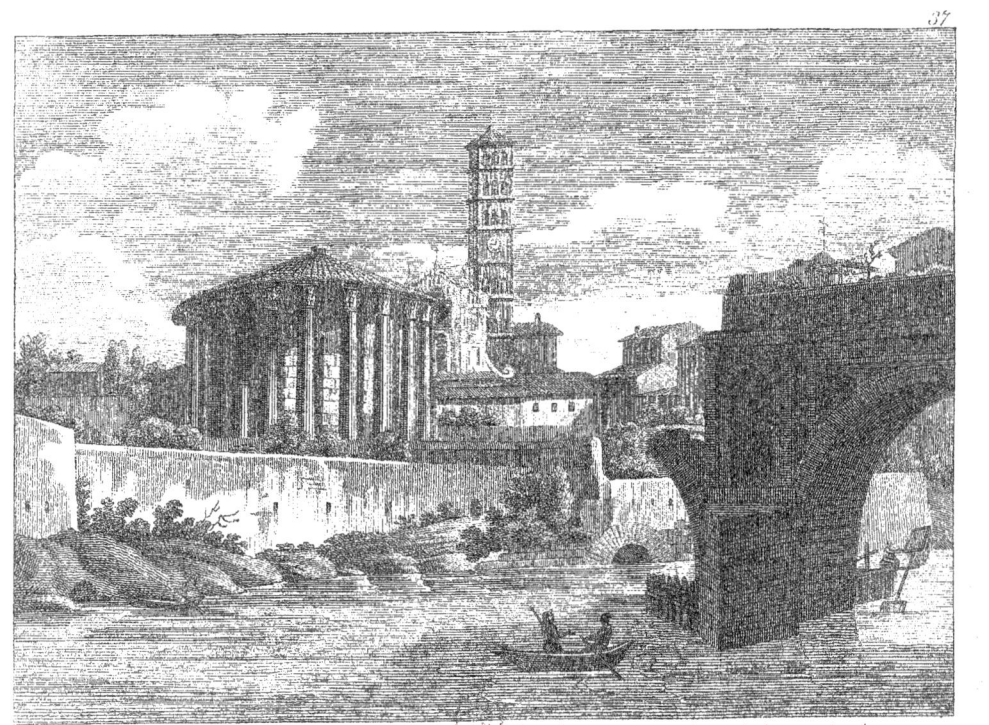

Ponte Palatino e sbocco della Cloaca Massima. Pont Palatin et embouchure de la grande cloaque.

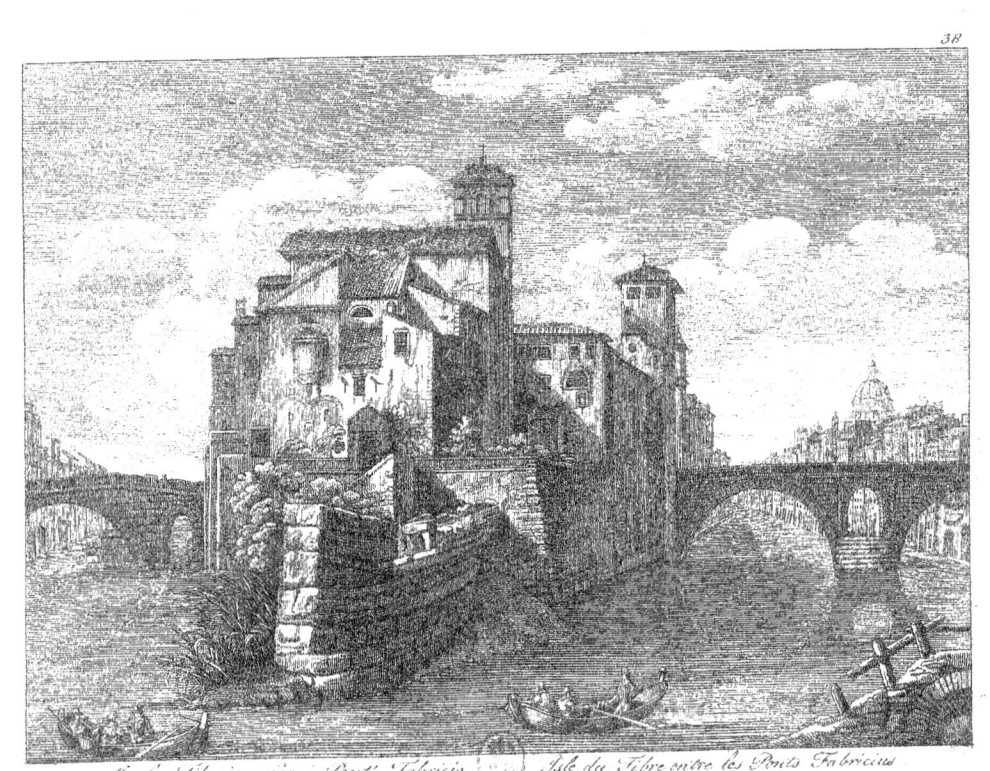

Isola Tiberina fra i Ponti Fabricio e Graziano. — Isle du Tibre entre les Ponts Fabricius et Gratien.

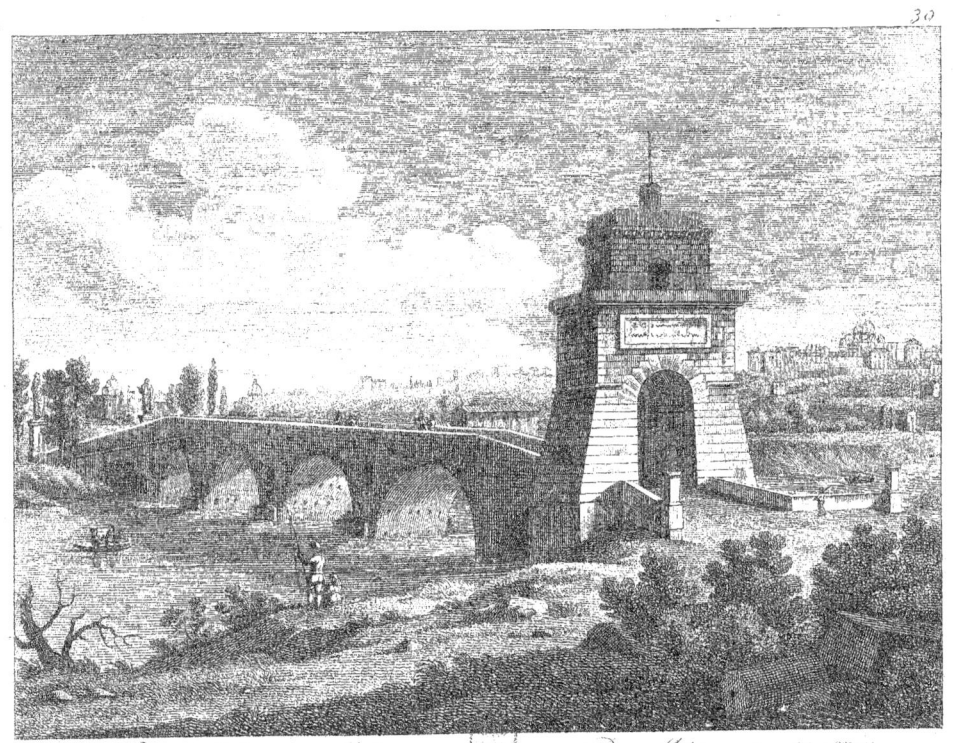

Ponte Milvio oggi Molle. Pont Milvius aujourd'hui Molle.

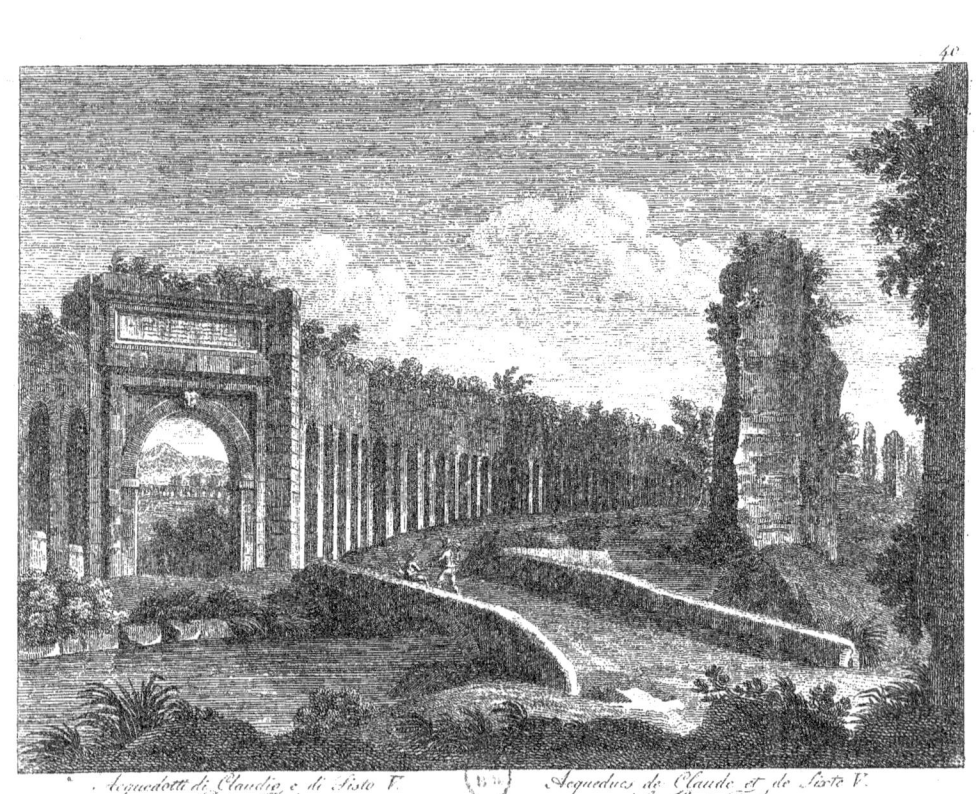

Acquedotti di Claudio, e di Sisto V. a Porta Furba — Acqueducs de Claude et de Siste V. à la Porte Furba

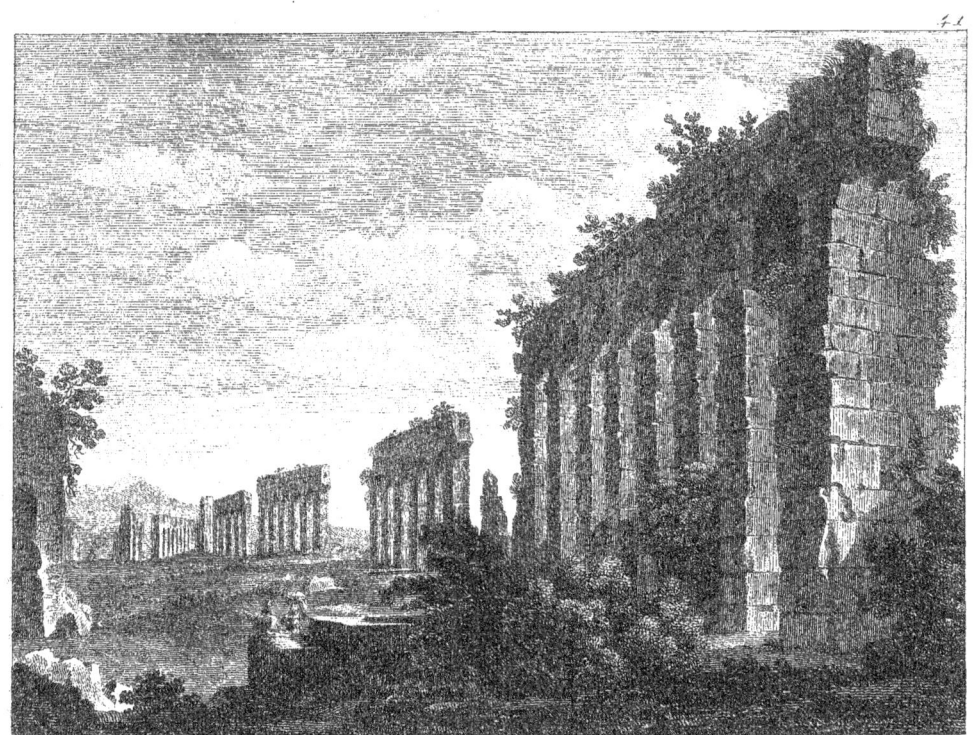

Acquedotti di Claudio e dell'Acqua Marcia sulla via Latina al IV. miglio. Acqueducs de Claude et de l'Eau Marcia sur la voie Latine au IV. mille.

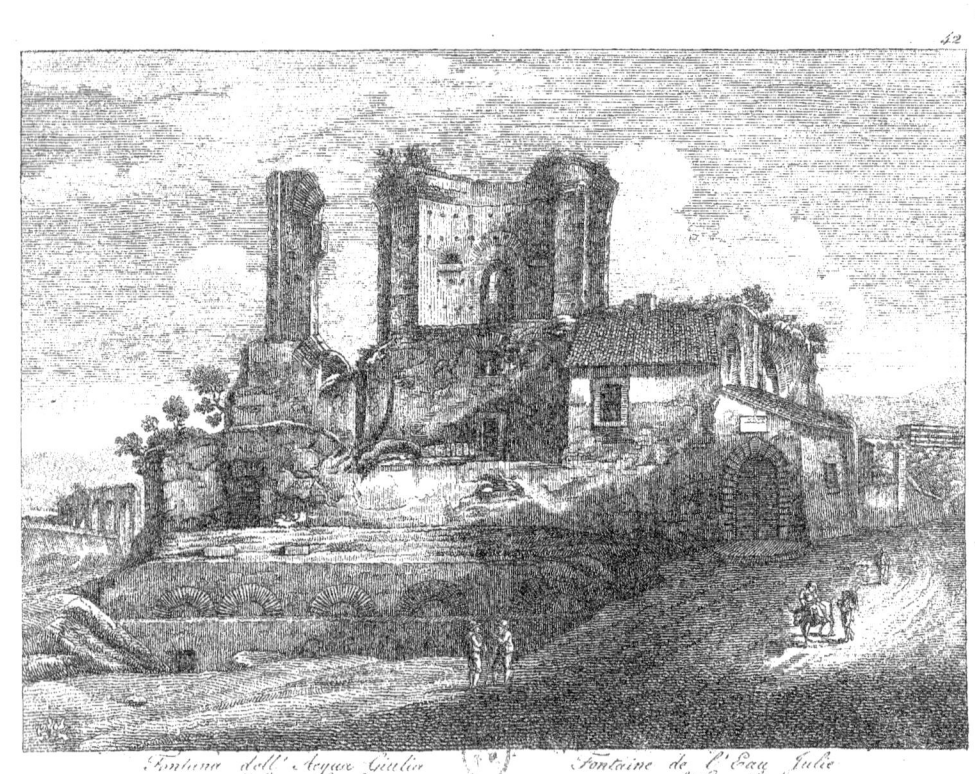

Fontana dell'Acqua Giulia sull'Esquilino — Fontaine de l'Eau Julie sur l'Esquilin

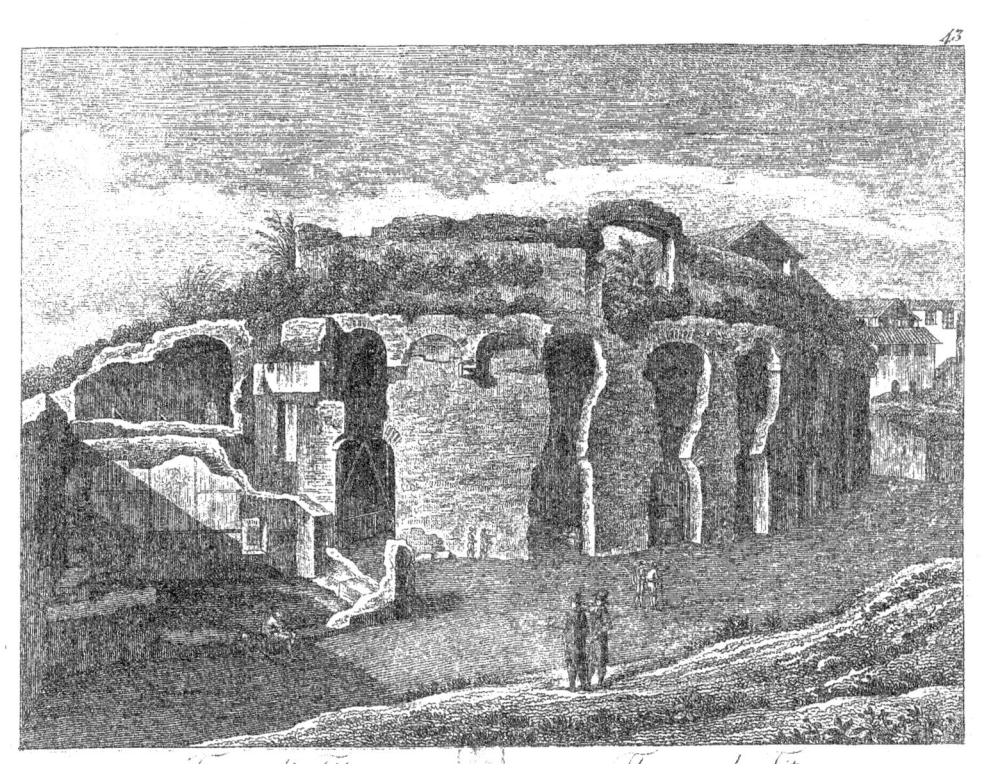

Terme di Tito. Thermes de Titus.

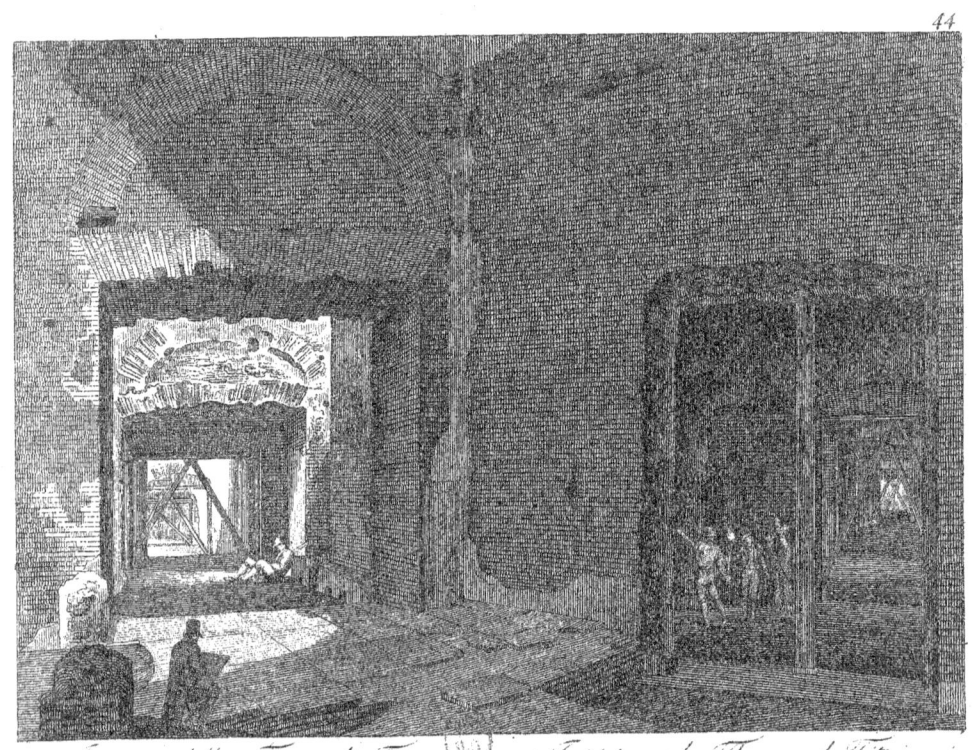

Interno delle Terme di Tito. Intérieur des Thermes de Titus.

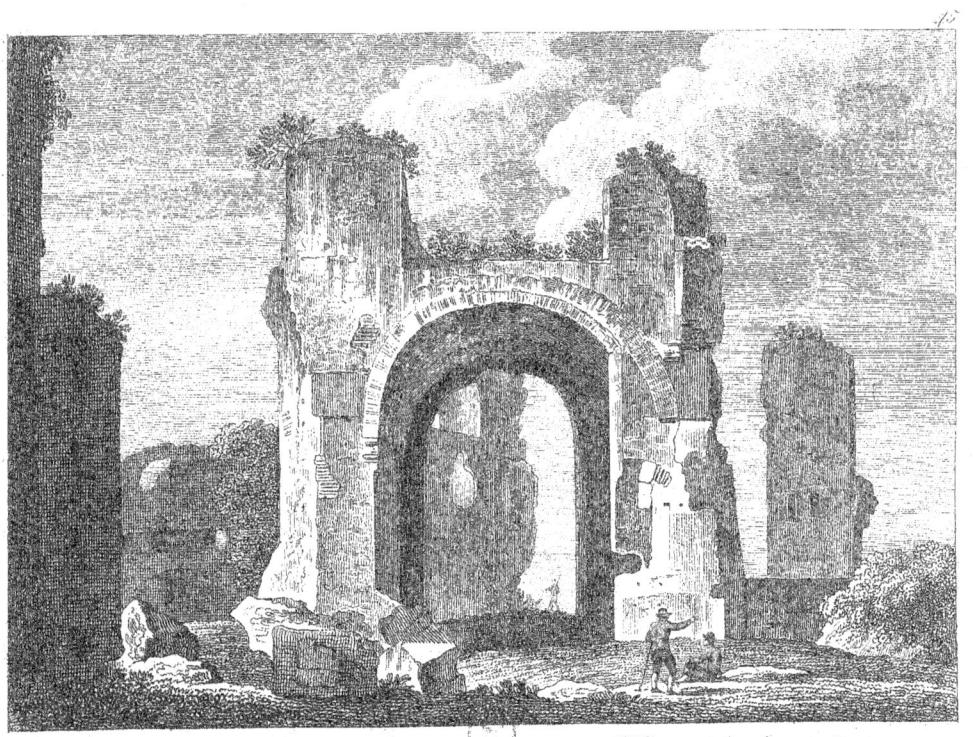

Terme di Caracalla. Thermes de Caracalla.

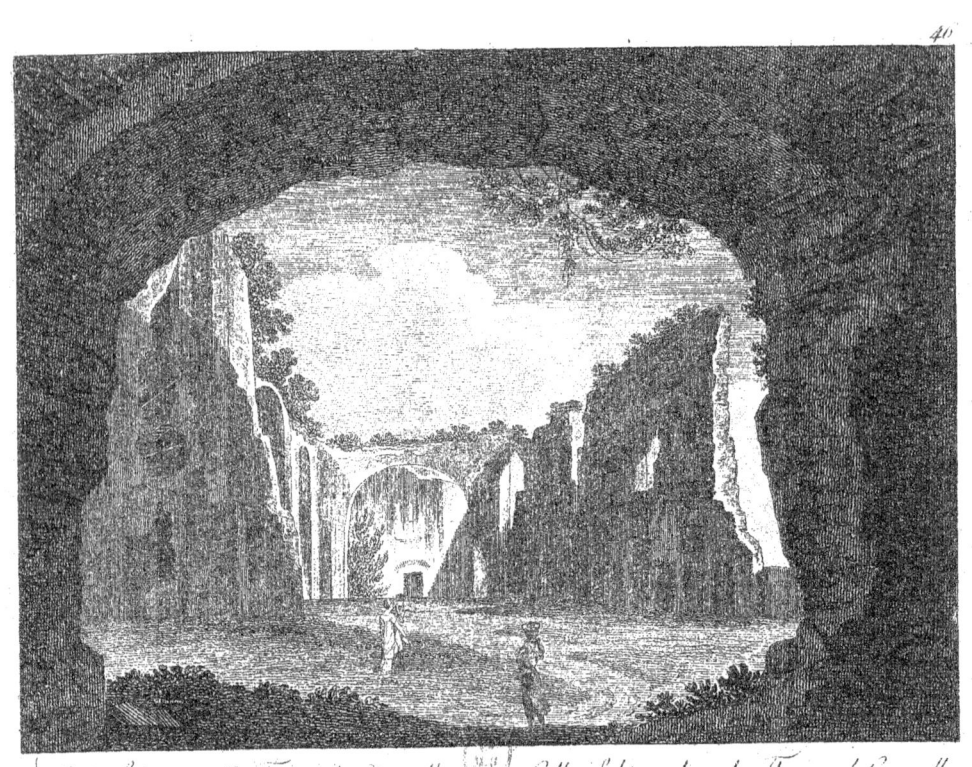

Cella Soleare nelle Terme di Caracalla. Cella Soleare dans les Thermes de Caracalla.

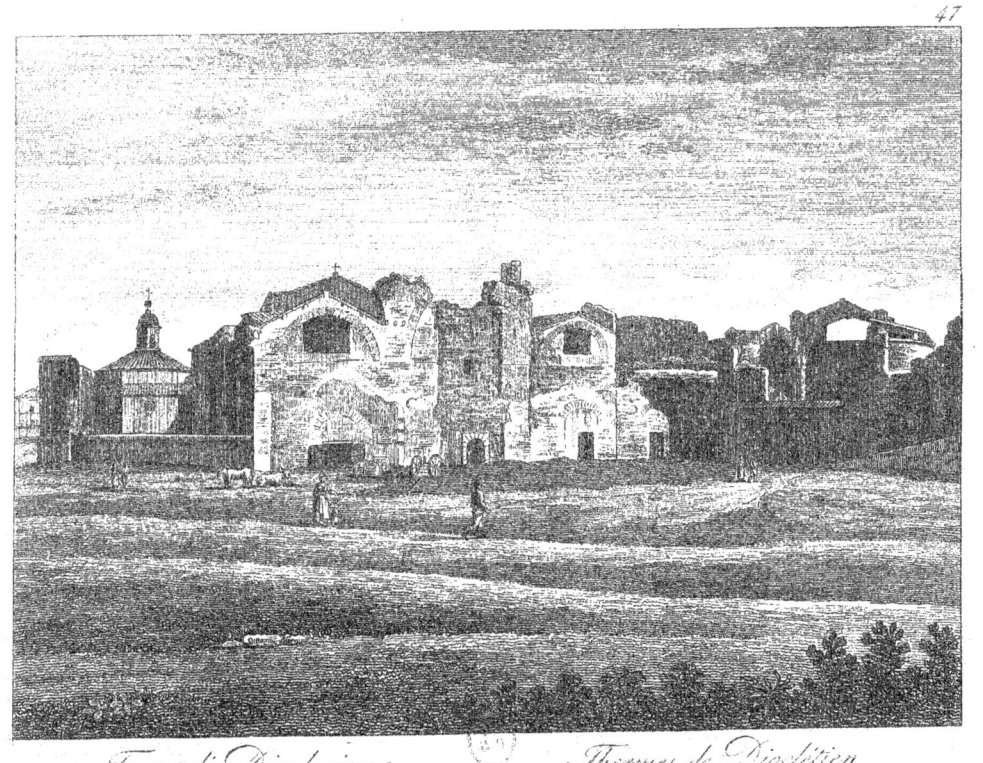

Terme di Dioclesiano — Thermes de Dioclétien

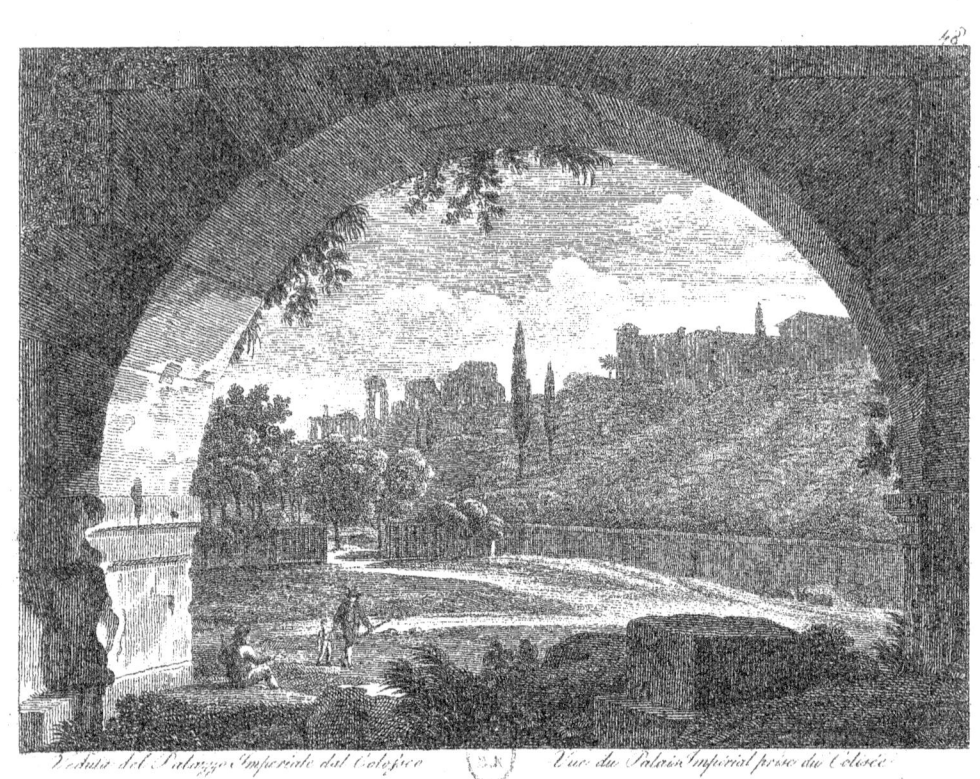

Veduta del Palazzo Imperiale dal Colosseo. Vue du Palais Imperial prise du Colisée.

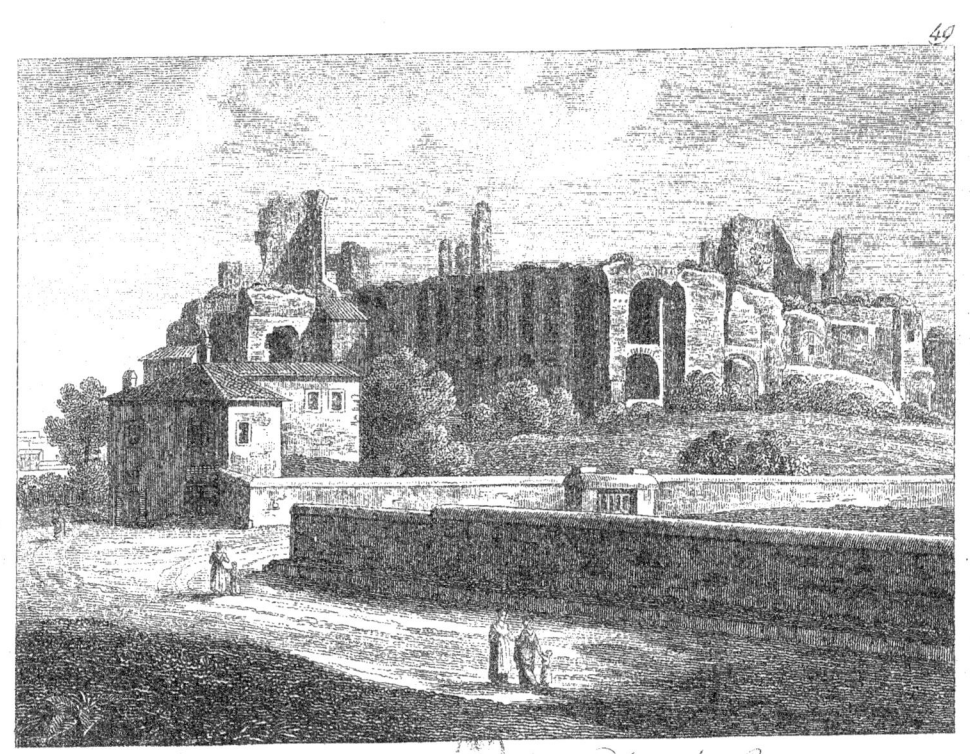

Palazzo de' Cesari. Palais des Césars.

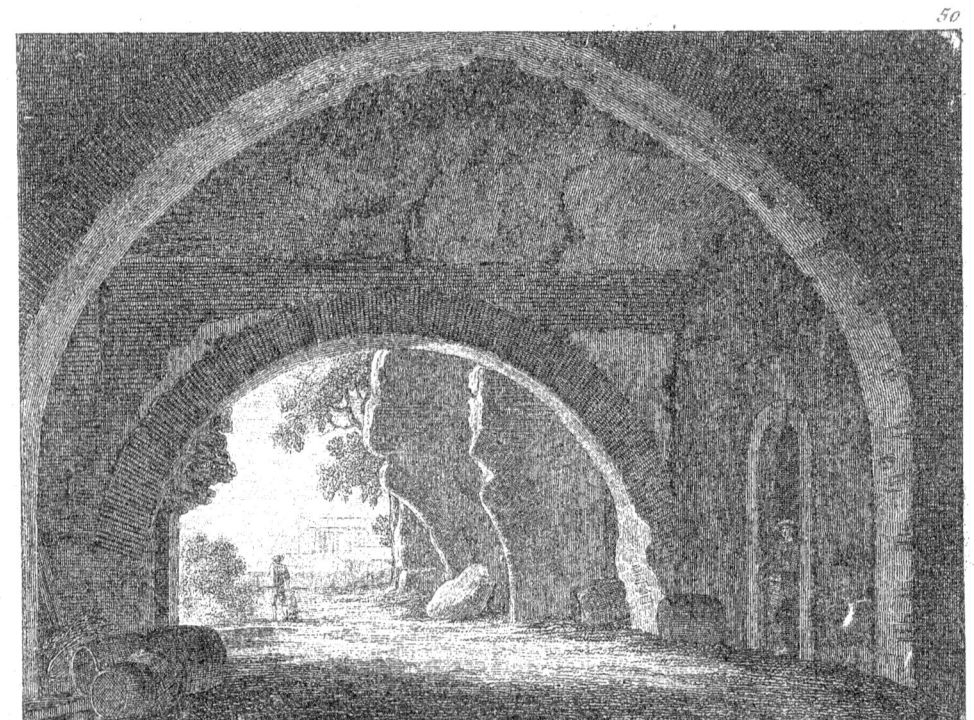

Interno del Palazzo de' Cesari. Intérieur du Palais des Césars.

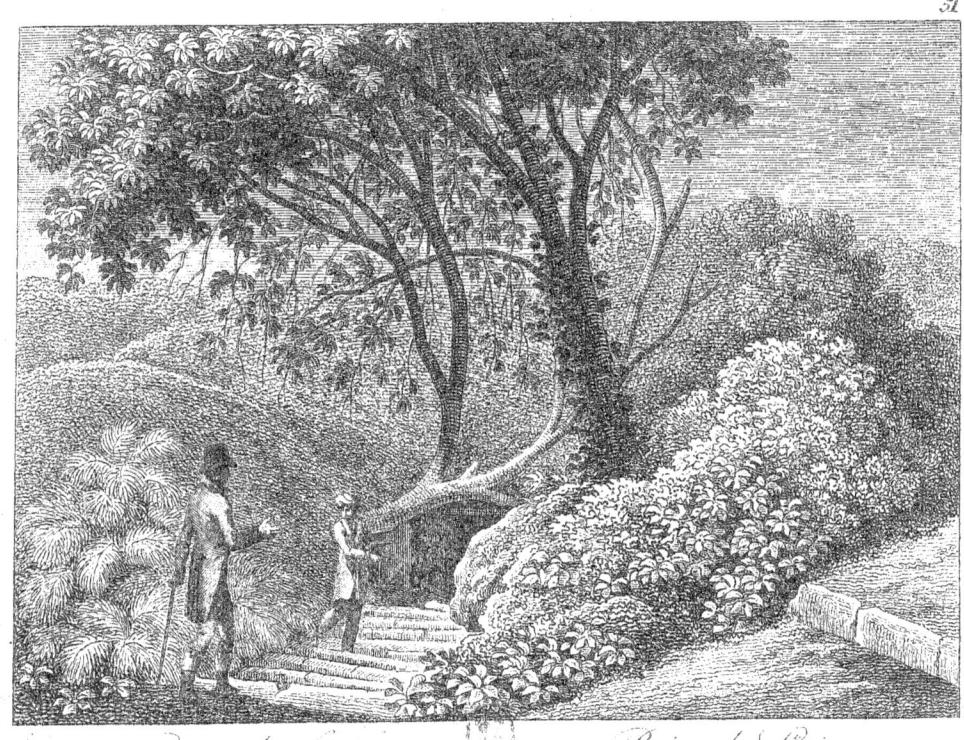

Bagni di Livia. Bains de Livie.

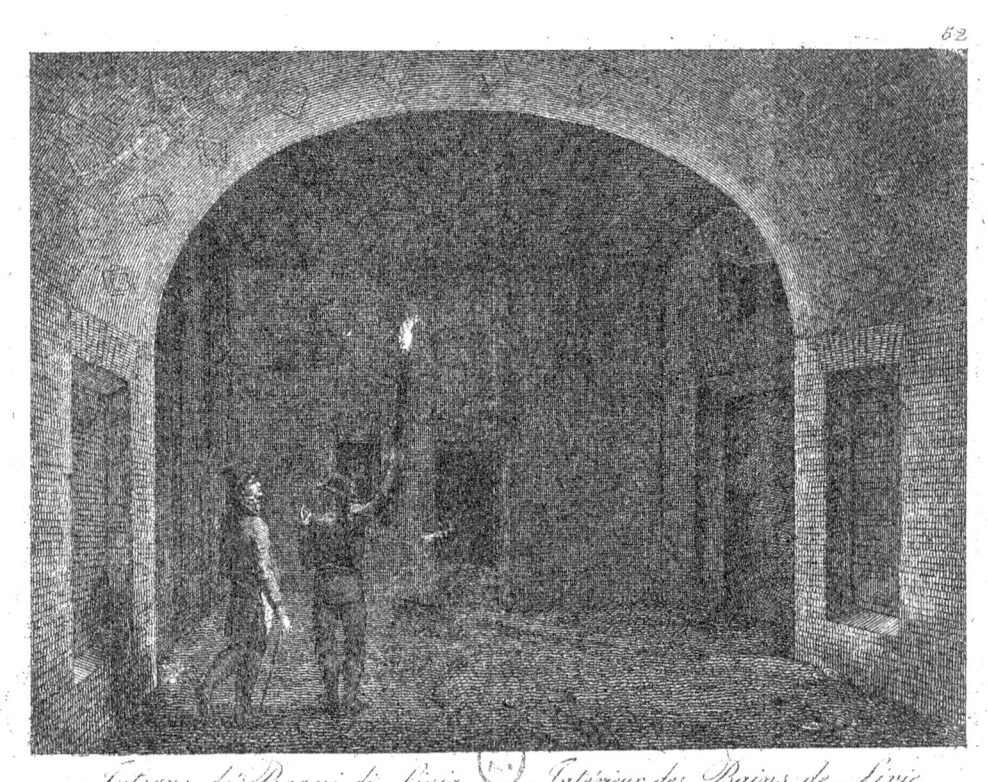

Interno de' Bagni di Livia. Intérieur des Bains de Livie.

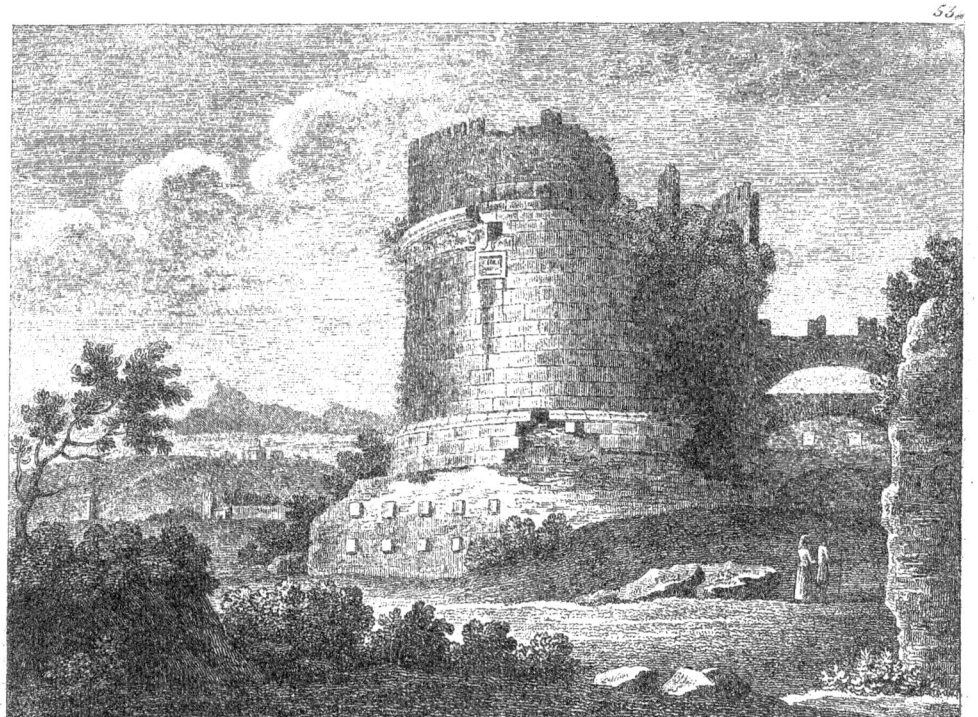

Sepolcro di Cecilia Metella. Tombeau de Cecilia Metella.

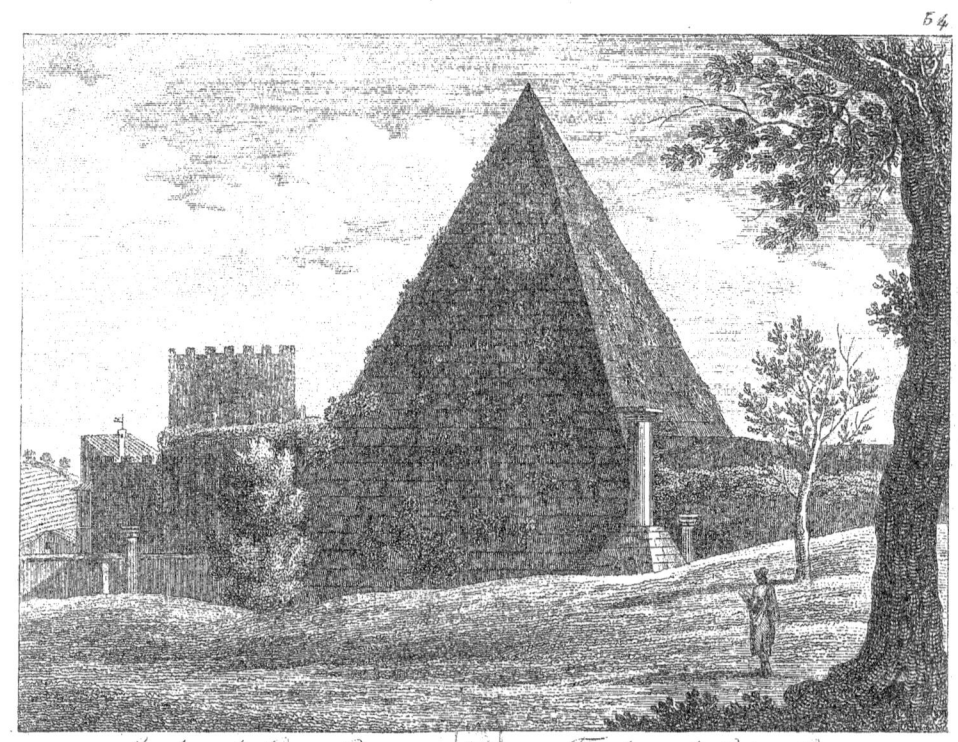

Sepolcro di Cajo Cestio — Tombeau de Cajus Cestius

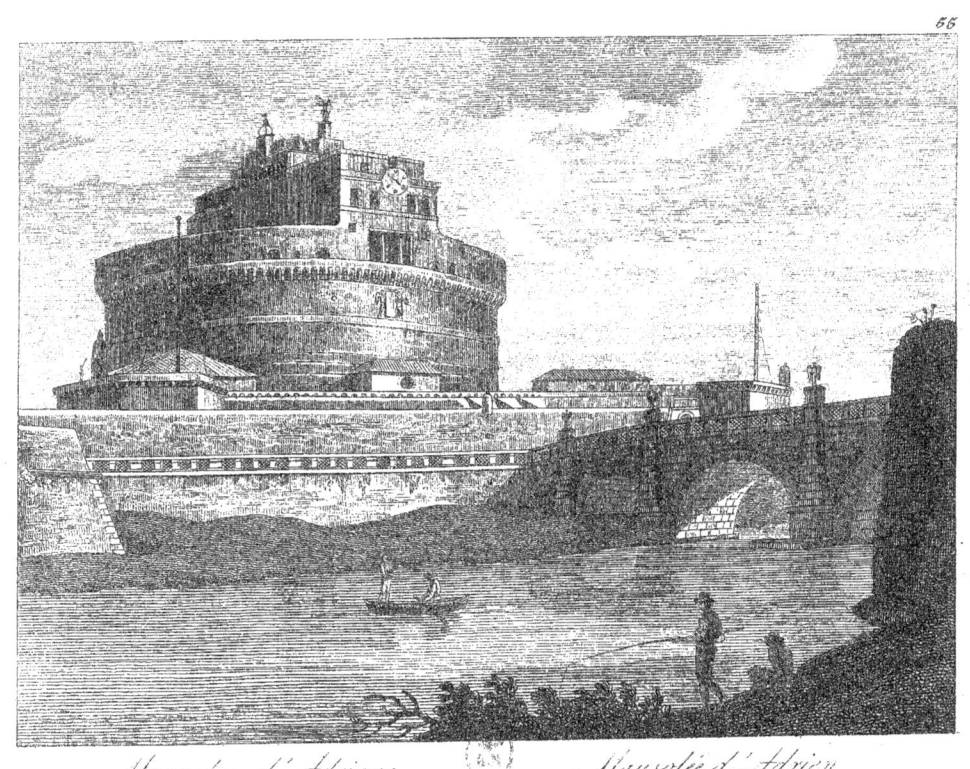

Mausoleo d'Adriano Mausolée d'Adrien

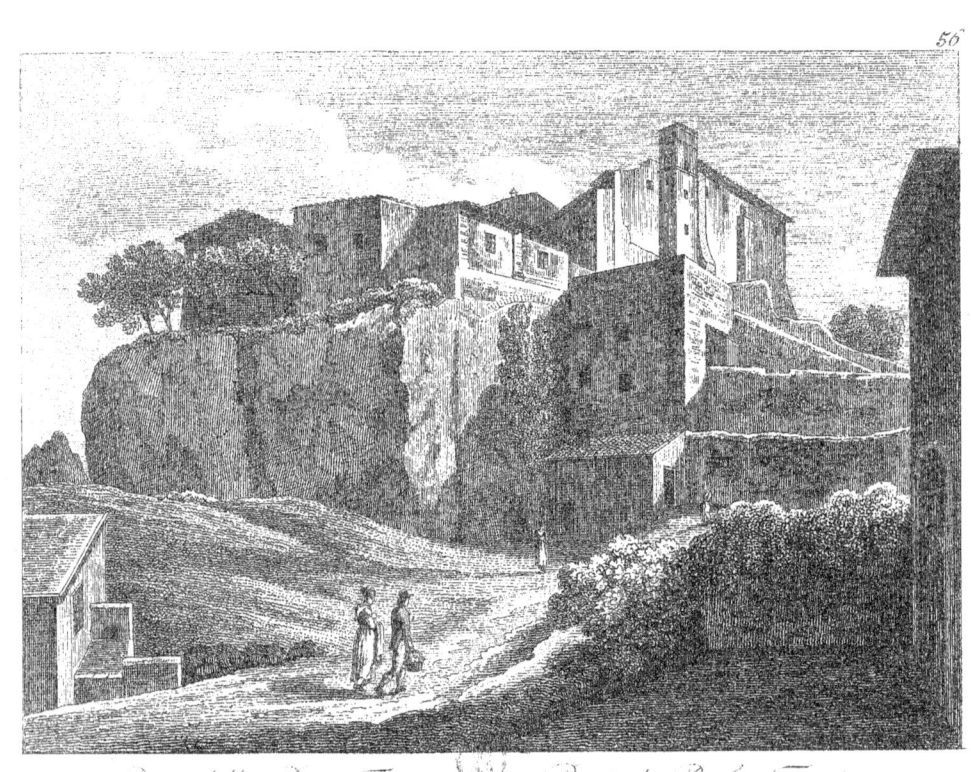

Parte della Rupe Tarpea. Partie du Rocher Tarpeien.

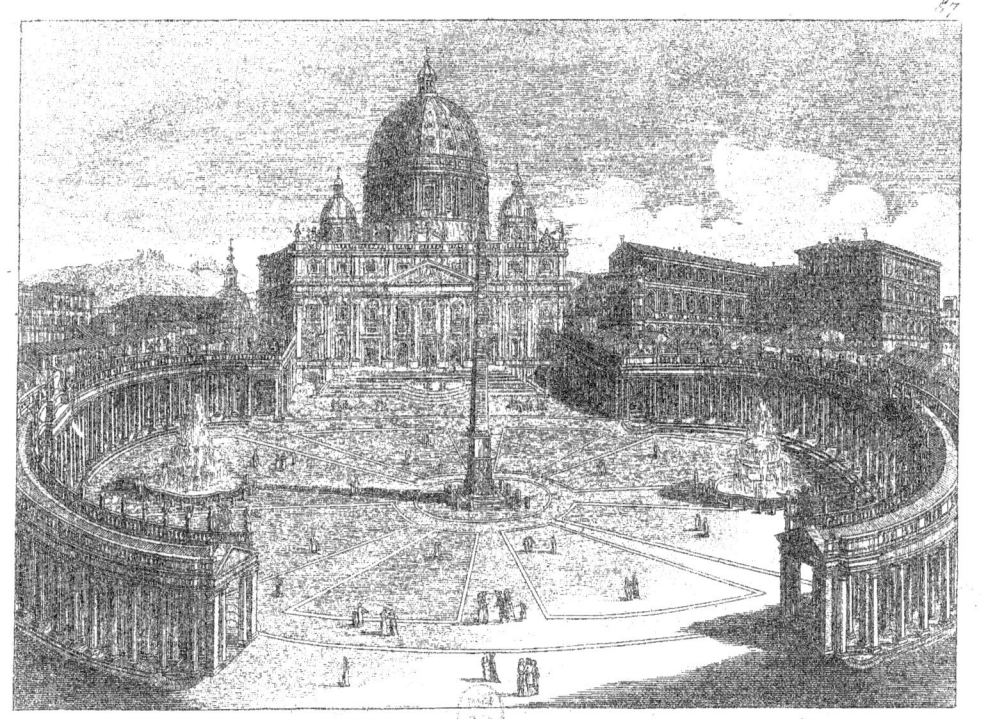

Basilica di S. Pietro. Basilique de S. Pierre.

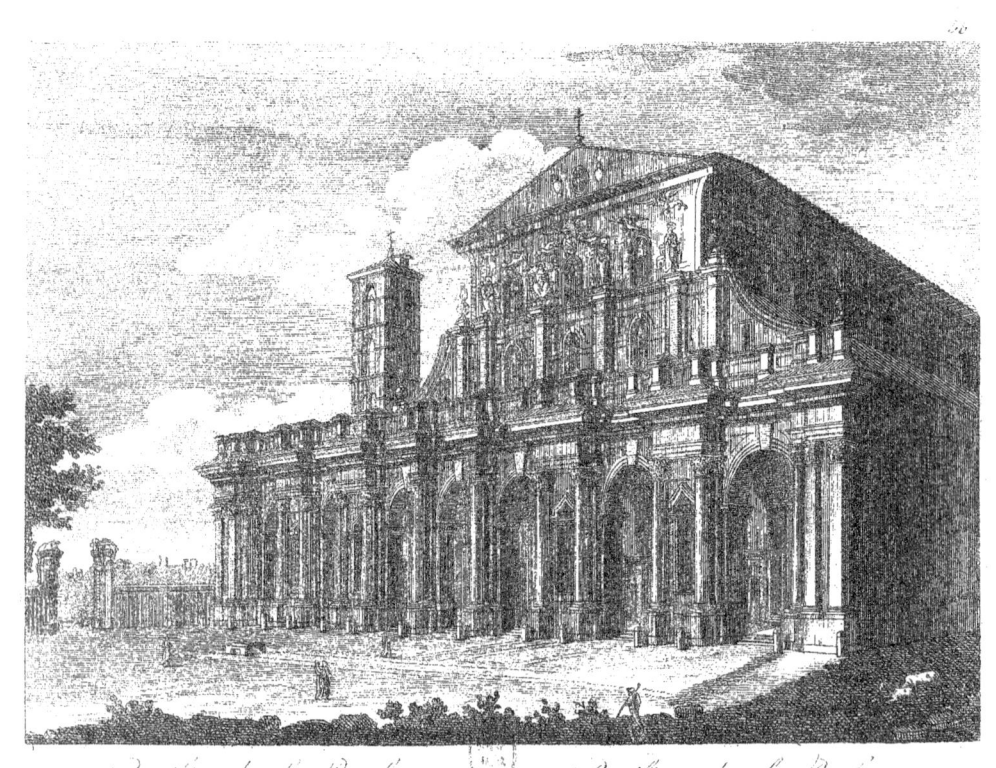

Basilica di S. Paolo. Basilique de S. Paul.

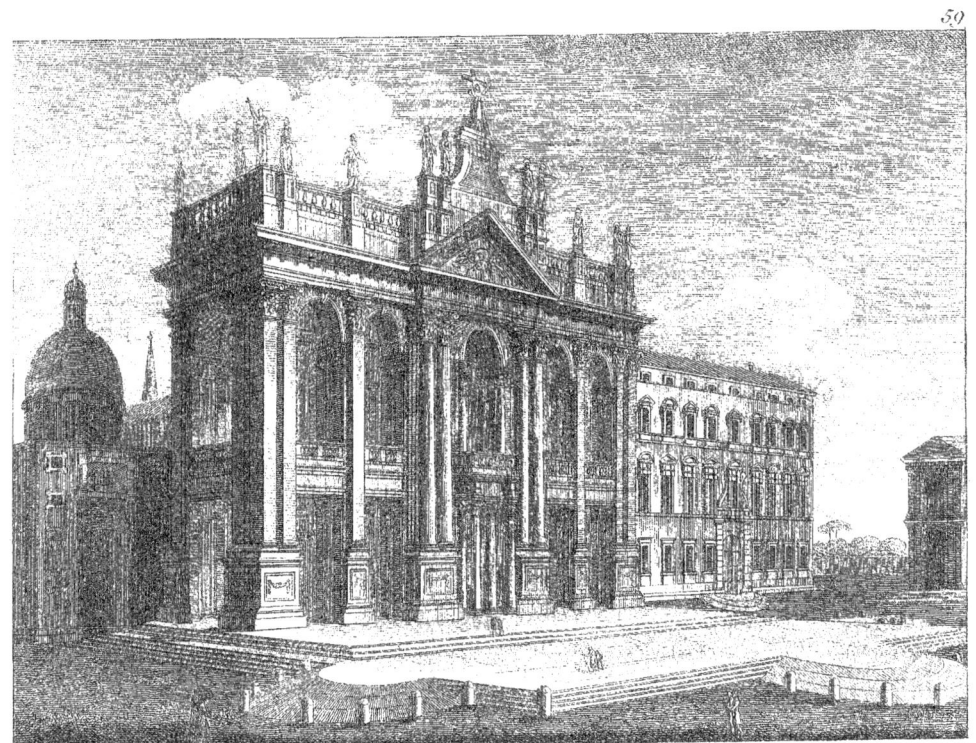

Basilica di S. Giovanni Laterano. Basilique de S. Jean de Latran.

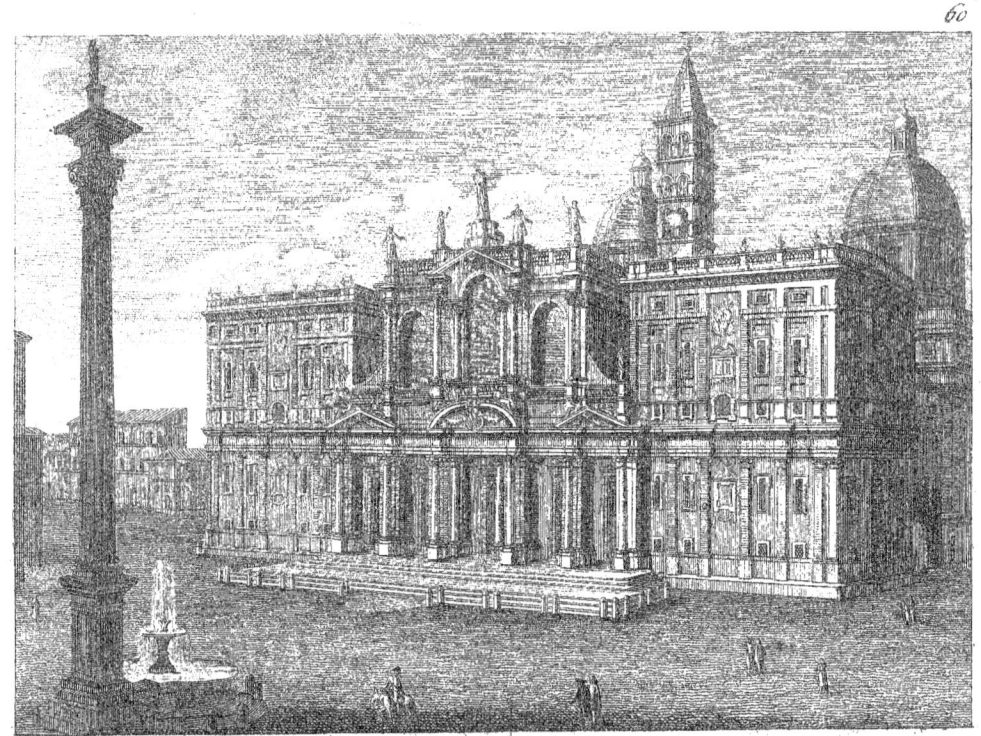

Basilica di S.ta Maria Maggiore. Basilique de S.te Marie Majeure.

www.ingramcontent.com/pod-product-compliance
Lightning Source LLC
Chambersburg PA
CBHW071416220526
45469CB00004B/1303